山水画教学
Landscape Painting Teaching

主 编 王大鹏 张 彦
编 著 张 彦

辽宁美术出版社
Liaoning Fine Arts Publishing House

序 >>

当我们把美术院校所进行的美术教育当作当代文化景观的一部分时，就不难发现，美术教育如果也能呈现或继续保持良性发展的话，则非要"约束"和"开放"并行不可。所谓约束，指的是从经典出发再造经典，而不是一味地兼收并蓄；开放，则意味着学习研究所必须具备的眼界和姿态。这看似矛盾的两面，其实一起推动着我们的美术教育向着良性和深入演化发展。这里，我们所说的美术教育其实有两个方面的含义：其一，技能的承袭和创造，这可以说是我国现有的教育体制和教学内容的主要部分；其二，则是建立在美学意义上对所谓艺术人生的把握和度量，在学习艺术的规律性技能的同时获得思维的解放，在思维解放的同时求得空前的创造力。由于众所周知的原因，我们的教育往往以前者为主，这并没有错，只是我们需要做的一方面是将技能性课程进行系统化、当代化的转换；另一方面，需要将艺术思维、设计理念等这些由"虚"而"实"体现艺术教育的精髓的东西，融入我们的日常教学和艺术体验之中。

在本套丛书出版以前，出于对美术教育和学生负责的考虑，我们做了一些调查，从中发现，那些内容简单、资料匮乏的图书与少量新颖但专业却难成系统的图书共同占据了学生的阅读视野。而且有意思的是，同一个教师在同一个专业所上的同一门课中，所选用的教材也是五花八门、良莠不齐，由于教师的教学意图难以通过书面教材得以彻底贯彻，因而直接影响教学质量。

在中国共产党第二十次全国代表大会上，习近平总书记在大会报告中指出："教育、科技、人才是全面建设社会主义现代化国家的基础性、战略性支撑……全面贯彻党的教育方针，落实立德树人根本任务，培养德智体美劳全面发展的社会主义建设者和接班人。坚持以人民为中心发展教育，加快建设高质量教育体系，发展素质教育，促进教育公平。"党的二十大更加突出了科教兴国在社会主义现代化建设全局中的重要地位，强调了"坚持教育优先发展"的发展战略。正是在国家对教育空前重视的背景下，在当前优质美术专业教材匮乏的情况下，我们以党的二十大对教育的新战略、新要求为指导，在坚持遵循中国传统基础教育与内涵和训练好扎实绘画（当然也包括设计、摄影）基本功的同时，借鉴国内外先进、科学并且灵活的教学方法、教学理念以及对专业学科深入而精微的研究态度，努力构建高质量美术教育体系，辽宁美术出版社会同全国各院校组织专家学者和富有教学经验的精英教师联合编撰出版了美术专业配套教材。教材是无度当中的"度"，也是各位专家多年艺术实践和教学经验所凝聚而成的"闪光点"，从这个"点"出发，相信受益者可以到达他们想要抵达的地方。规范性、专业性、前瞻性的教材能起到指路的作用，能使使用者不浪费精力，直取所需要的艺术核心。从这个意义上说，这套教材在国内还具有填补空白的意义。

目录 contents

山水画工作室临摹课程教学设计

张彦

一、课程名称：临摹《黎雄才山水画谱》

教学时间：6周（120课时）

二、教材分析

《黎雄才山水画谱》是画家黎雄才先生多年从事山水画教学，将写生和课徒画稿编成的画谱，内容丰富、全面，其中包括树木、山石、流水、烟云等种种画法。作为教学范画，由浅入深，由简入繁，系统有序，配有文字说明，通俗易懂，便于掌握，是山水画基本练习的优秀范本，也是山水画入门的好教材。

本临摹课程属山水画基础技法学习课程。树木、山石是山水画的重要表现对象，是山水画中不可缺少的重要组成部分。用形体结构、线条勾勒、皴擦、渲染、点苔等方法表现树木、山石形体、质感、量感，写形传神，这是山水画的重要基础内容，也是教学大纲安排学习的第一个专业课程。

三、教学对象分析

本科二年级下学期是从基础课程学习进入专业课程学习的开始阶段，是打基础的重要时期，必须重视基本功训练。在这一时期学生容易对临摹感到枯燥，从而不重视本课程的训练。针对以上学生的特点应做到以下几点：①加强基础技法练习。②打好基本功，全面了解学习内容，在工作室高年级的学习影响之中逐渐完成学习山水画的各种技法知识和理论知识。③这是一个基本功练习到提高的环节，注意与写生等学科的接轨。

张彦老师在指导学生观摹黎雄才树石画谱原作

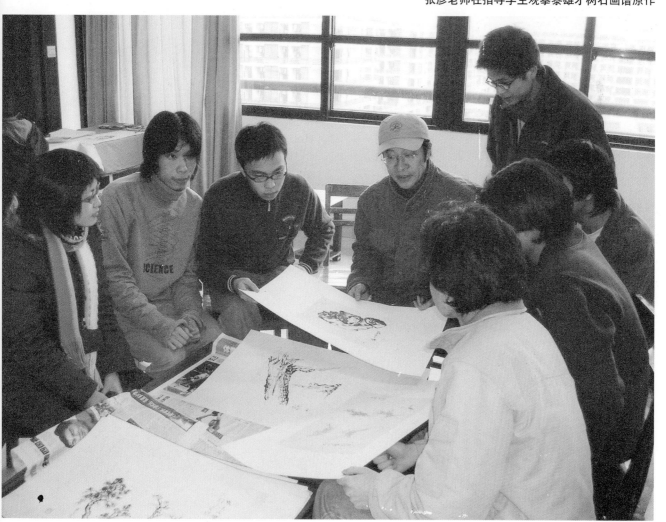

四、教学内容

1. 单棵树的画法：
 (1) 树干的画法；
 (2) 树枝的画法；
 (3) 树根的画法；
 (4) 树叶的画法（夹叶、点叶）。
2. 树木组合的画法：
 (1) 树木穿插的画法；
 (2) 大小树木组合的画法；
 (3) 远树的画法。
3. 石头的画法：
 (1) 各种石头的画法；
 (2) 石头组合的画法；
 (3) 土坡与石壁的画法。
4. 山的画法：
 (1) 泥山的画法；
 (2) 山石的画法。
5. 流水、云烟的画法。

6. 写生。在练习有一定基础后，在校内或近处公园写生有造型特点的树石。

五、教学目的

通过临摹练习，让学生初步了解山水画的技法常识、造型规律，掌握树木、山石等画法，以及简单的构图方法。

六、教学重点

了解树木的生长规律和山石的基本结构，掌握用笔用墨的基本表现技法。

七、教学难点

山水画的基本技法，包括勾勒、皴擦、渲染、点苔等，进一步强调笔墨的表现力，用笔的提、按、顿、挫和用墨的干、湿、浓、淡表现树木、山石结构和质感、量感。

八、教具准备

1. 树木、山石范画；
2. 留校作业范例；
3. 陈钠临摹宋人山水小品；
4. 《黎雄才山水画谱》；
5. 中国画的各种材料，绢、纸、毛笔等。

九、教学方法

讲授、示范、集中评讲、交流讨论、个别辅导。

十、教学程序

1. 授课：
 (1) 山水画的发展简史和《黎雄才山水画谱》。
 (2) 讲授树木的生长规律、山石的结构规律。
 (3) 《黎雄才山水画谱》技法解说(见《黎雄才山水画谱》技法分析)。

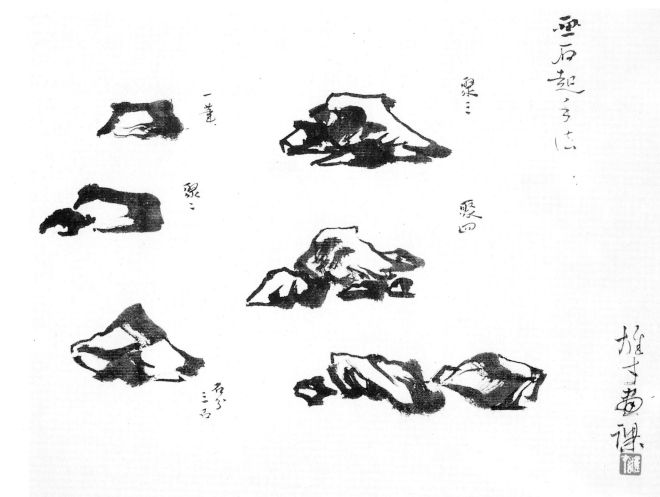

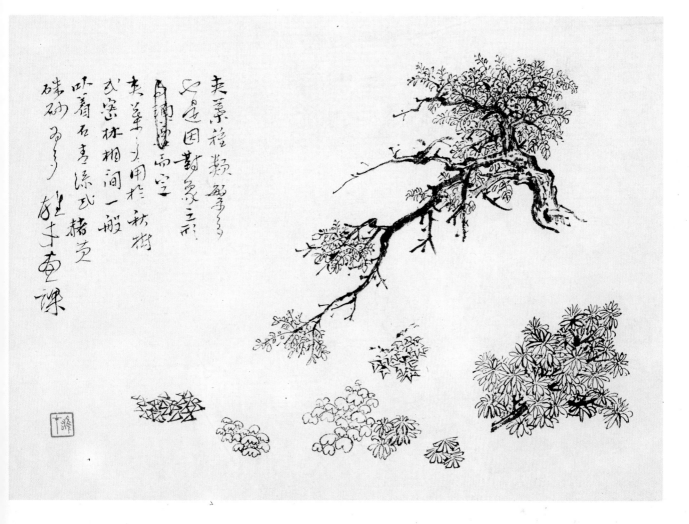

（4）简述临摹要领，画树木、山石的基本规律。

（5）要求临摹前认真读画，深入理解，明白理法，做到心中有数。

（6）讲解各种毛笔及不同材料的性能特点，选用合适的工具。

2．示范：

（1）调墨、蘸水、洗笔、吸笔的方法程序，养成良好习惯。

（2）边示范，边讲述用笔用墨的方法。

（3）树木、山石画法的步骤及勾勒、皴擦、渲染、点苔的笔墨特点。

3．集中评讲：每阶段的要求和存在问题进行分析、总结。

4．讨论交流：集中评讲后，根据学生提出的感受和问题，进行讲解或互相讨论，取长补短。

5．个别辅导：针对学生具体情况，及时纠正学生用笔用墨的错误，对于优点要肯定和鼓励，以便调动学生学习的积极性。

6．作业要求：

（1）数量：单棵树、石头、树木组合、山各两幅，云烟、流水各一幅，共十幅。

（2）规格：四尺六开（可用生宣或熟宣），装裱或托底。

（3）要求：要理解原作的精神，不要依样画葫芦。注重用线、皴法、渲染和点苔的表现技法，以及用浓淡、干湿、轻重的墨色变化，做到认真、深入、完整。

（4）课外要求：根据课程教学内容，阅读与本课程有关的美术理论和画册（如《芥子园画传》等），丰富和积累知识，加强对专业的兴趣，更好地把握专业学习的方向。

7.教学效果总结：

在临摹课程将结束前，系统地总结教学过程中是否达到预定的教学规定，依据教学的成绩，提出建议，让学生在以后的学习中更好地完成学业。

黎雄才教学语录

林丰俗

单剑锋　整理

总　论

教与学，老师只能给你指出一条正路。他自己走过的路，给你参考，让你不至走弯路。

现在学画，老师把自己的知识告诉你，这只能是一半之功。你要把学到的这一半结合生活，验证它，运用它，把它变成自己的东西，才称学到。

根基往往在瞬息中体现出来。能做暴风雨中的雄鹰者，完全靠平时磨炼出来的坚实本领。

学画要注意两点：第一是循序渐进；第二是笔墨运用。没有笔墨就不成中国画。没有笔就无骨法；没有墨就无神韵。

当水果还没有成熟时，尽管给太阳晒，用火烤，甚至涂上颜色，其实仍是生的。学习亦如此，应该老老实实。由生到熟是个必然过程。

不学则已，愈学愈难，知难就能提高，因有追求才觉难，觉易乃落后之兆。

画中必带生（生就是有追求），不宜过熟。从生到熟，又从熟到生，是一个钻研提高的过程。若全熟则会变成庸（即烂熟）。"熟中带生"，说的是对自己不满足而追求着新的东西。

画家要四知：知天，知地，知人，知时。

凭理性作画难得其生，凭感性作画则难得其理；要凭感性而兼理性，此方能活。

"业精于勤"。手要勤，脑也要勤。学问学问，就是多学多问。要学会"问"。古人说"百思不如一问"。要问人，也要自问。自问自知。唐人诗云："文章千古事，得失寸心知。"

用笔·用墨·用色

画应快则快，应慢则慢，慢而不滞，快而不飘。线条之虚实处理，用笔之干湿、粗细、疏密、顿挫、转折、轻重必须相宜，否则书面平均，刻板。

俗云："快工不巧，快饭不饱。"画画不能贪快，快则易草率，过慢则易板滞。

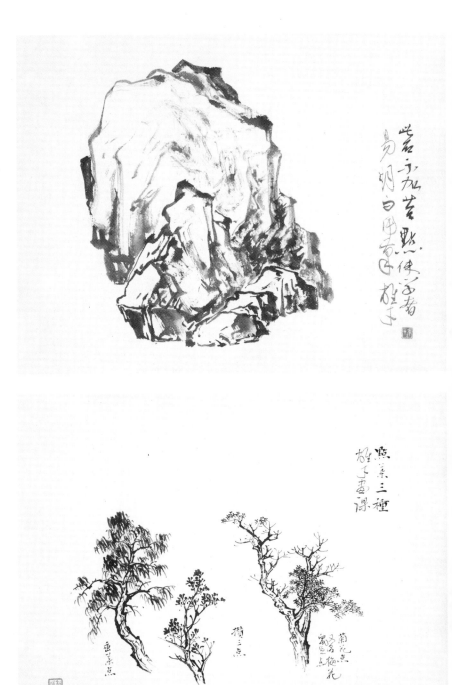

高剑父先生言:"画画用笔,易放难收。"正如下山,如从山顶向山下跑,便无法收住了,一般应该宁慢勿快。

中国画要讲究笔墨,无笔何能成画。

中国画家一向强调"人"和"笔",毋使"笔"用"人",画法与书法用笔道理相通。

执笔欲紧,运笔欲活。

作画要练会悬肘,否则无法伸展作巨幅。

学画之初,一定要把实指虚拳之执笔方法练成习惯;久而久之,自然能紧而灵活。

用笔应悟之于心而运于手,一笔之尖高低起伏,快慢顿挫,虚实粗细,心手相应地表达出不同质感量感的东西来。

用笔时心不厌精,手不忌熟,熟者熟练,而不是烂熟。俗语云:熟能生巧即是此理。

运笔锋正易藏,锋偏易露。用笔要讲藏锋。若锋芒毕露则易轻薄,而难于沉重;但锋也勿全藏,全藏难显精神,应以有锋处露其精神,藏锋处含其趣味。用笔慢是取其含蓄,快则取其奇巧。应竖应斜,随物而定。顾恺之曰:"若画轻物,宜利其笔,若重物宜陈其迹,各以全其想。"应做到乍徐还疾,无往弗收。总而言之,用笔离不开"精""神""气""力"四字。

用笔忌霸忌恶,忌锋芒毕露,一览无余。

古人说:用笔宁有犀气,毋有霸气、市气、俗气。

用笔有气有韵,千变万化,是从各种素养得来的。

用笔全神贯注,下笔胆大心细。全神贯注,如箭在弦,一触即发。意奋则笔纵。古人云:用智不分,乃形于神。

画之先,必深思熟虑,做到胸有成竹,然后下笔,即所谓意在笔先,意在笔先才能一气呵成。犹如在江心漏船之中,伏烧屋之下,应当机立断,不能犹豫。古人云:犹豫者,事之贼也。

用笔第一要"准",第二要"活"。准则轻重快慢浓淡大小得其质,得其形;活则得其气、得其神。

用墨足以表达人之素养志趣。古人云:"人品不高,笔墨无法。"笔墨是直接写人之内心感情的东西。

用墨应设法露其光彩,墨过干枯则无气韵,过湿则无纹理。总之要掌握它就得多下工夫。

用墨无气则浑黑一团,是谓之死墨。活墨则有气有光彩,死墨无气无光彩。

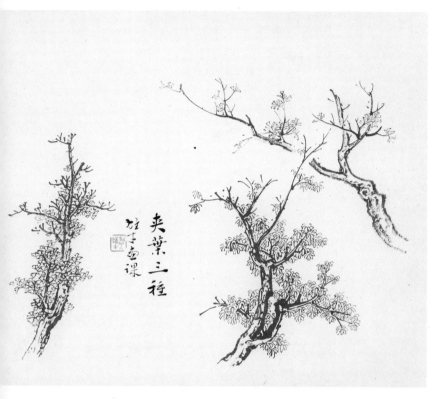

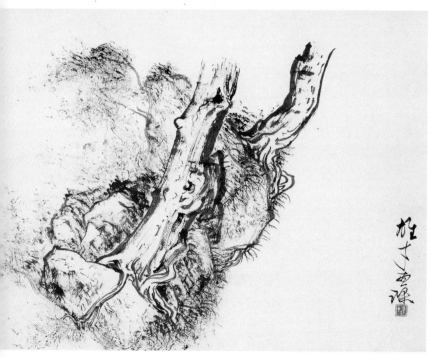

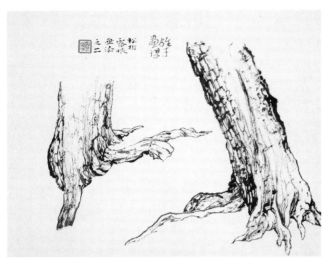

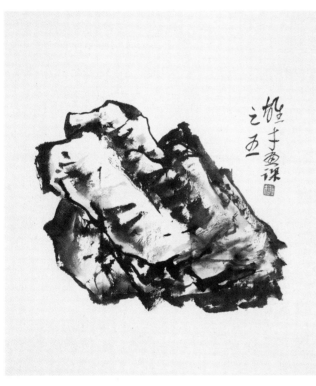

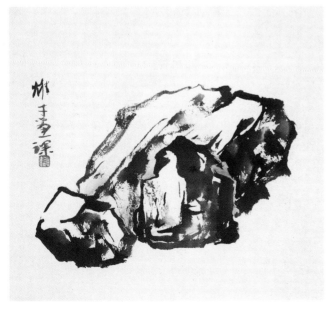

古人用墨方法有二，一种是多次积成谓之积墨；一种是一遍画成。积墨过多易伤气韵，要能薄中见厚。一遍过的虽易得气韵，但有时难得浑厚。

初入手者，宜先用淡墨，以其可改可救，但有把握后，则不拘于此。

画中空白之处，须格外小心，一错难改。成语云："墨悲丝染"，你们应好好领悟。

画山水须以整体为重，以势为主，着色亦然。大自然变化无常，不以整体取势，则支离破碎，不成画矣。此乃用色之总纲领。古人云："色有色气。"

山水画之着色，除金碧青绿山水外，须以清淡为主，不可过重，过重则不空灵，且容易以色凝墨。昔人云："世人皆以着色为易，其实极难，如重入炉火，再见火候，火候稍差，前功尽弃。"

色与墨，相得益彰。要色不凝墨，应保留墨之光彩气韵，显出笔之精神。

一画之成，要色调统一，像音乐一样，如果音乐调子不协调，则杂乱无章矣。

画之落墨，从局部开始，须胸有成竹，条条有理。而着色相反，以整体为先，逐步深入，求其细部变化。渐显层次，丰富起来，使色墨相得益彰，符合整体之精神。

着色之法，不能心急，要有步骤，应浓应淡，一遍多遍，须细心考虑而后下手，要求色调薄中见厚。

初着色，宁淡勿浓，淡者可加，而过浓则无可补救。

着色要有用笔，方见色之气韵。

着色之法，有渲染之分，有不见笔痕，有可留笔痕。染也有干染湿染之别，湿染笔痕模糊，一般用于第一遍取大效果，后用干染。

染完一遍色，俟干后仔细观察一遍，然后再染。套色之法，取其薄中见厚。古人画绢，也有在背后套色者。

中国画设色分重彩和淡彩二类。但不管重彩还是淡彩，必须以墨为主。特别是重彩之青绿，其色厚，易掩笔墨之气，用之更应注意。

青绿山水分大青绿和小青绿二种。大青绿之画。用笔宜浓且重，线条宜少；笔浓重，使之色墨对比强烈，线条少使青绿突出。

重彩难在气韵，淡彩难于浑厚。

石青、石绿、朱砂均是矿物质颜色，只有厚薄之分，并无浓淡之别，故用起来较难（如石绿

按微粒结构大小分为头绿、二绿、三绿、四绿等等，微粒越细，其色越淡，越粗越浓。当然还要由其本质的色决定，故选料时已初步分开头、二、三绿。越粗越难用，胶多则滞，胶少则易脱落）。

青绿之色，不可和粉，因铅粉中有铅，与青绿起化学变化，同时也无透明感，也不宜用桃胶。

青绿不能和藤黄，和藤黄一定发黑。

藤黄是一种树胶，有嫩黄、老黄二种。老黄易枯，嫩黄则新鲜耐久。藤黄不能泡水，泡水则退胶，干后成渣滓矣。

藤黄和花青成嫩绿。再和墨成老绿和汁绿，老绿用于山水中之夹叶，易与墨协调。

山水画中，黄紫二色宜少用，一般黄以赭石代之，古云：黄与紫等于死。

用粉不宜太厚，如以薄之纸或绢作画，则有时于背面衬托可矣。

着完一遍青绿之后，候干，可用水渲一遍，防止染第二遍时颜色变重。

画青绿宜用纹细之纸，纹太粗不宜用，古人则多用绢。

临摹：

临画必须忠实于原作，但要以悟为先导，着重于原作之精神，不要依样画葫芦，拘泥于点画之间；但同时又须与原作面貌相符，吸收它的精华，控制于规矩法度之中。

观察贵精，临摹贵似，以神为主，切忌谨毛失貌。

临易失形，但易得神，摹易得形，而易失神；临收获多，易巩固，摹虽有收获，而易于忘记。

临画运笔宜比原作慢，不错不漏。

黎雄才论语写生：

画树先从枯树入手，树为四枝，这是画树的原则，画时先从大处着眼，先抓住树的整体特征（即树的精神），一般说来，大中枝不宜省略，小枝看情况要进行概括提炼，至于树梢则可以大胆舍去。树干、大、中、小枝的比例要求基本准确，取材时要健康的，不是畸形丑陋的。

先取其势，后取其质。大势既准，则质易求矣。画树要表现出树的年龄、性格、姿态、背向、生长土壤的瘦肥程度等。

树的重心尤其要特别注意，由大到小是画树的大原则，即干至枝至梢是必然之理（但有例外，则必有原因，如裂开或瘿或伤者），树顶受阳光叶子较多，靠树干处叶子总是稀疏的。

画树多是笔笔见笔，无皴擦点染可藏。

画树一般都宜用浓墨，中远景的树有必要的话亦可用浓墨。这是因为树与其他物象对比起来是较浓重的。此亦即古人敢用淡墨画山焦墨点苔之理也。

穿插有致，此画树的要诀，切忌根顶俱齐，在同一画面中有十棵树以下的要务求变化，不使雷同。

老树如老人，纹理多而清楚。城市中的树经人为修剪者多，故不能极其自然之态，但仍可以画。画树要如画人一样，严格要求。

春树枝软摇曳，不可点墨叶，以草绿着之枝头，以示嫩芽。古人画树有用藤黄入墨，使其色润泽，一般矛条细枝，不用双勾，但与双勾合处（即与树干交接处）不能截然分开，合处着色要浓，可染淡墨。

古人云："山水不问树。"即自然中树种类多，而又缩小千百倍，故不能说明什么树之意。

树无一寸直，故用笔要多转折，以表老干，如以缩一百倍而言，一寸即一丈也。

画树要苍健老硬而有姿态。平原肥沃而土厚者之树少露根，石壁悬崖之树露根的较多。

一般画树之四时有：

春英——叶细而花繁，

夏阴——叶密而茂盛，

秋毛——叶疏而飘零，

冬骨——只有树枝，但亦有因地而异。

树与山石有密切联系，山的丰茂华滋之态，有赖于树木来体现。

枯树难工，简而有致，繁而不乱。

深山密林之中，间有枯树，这

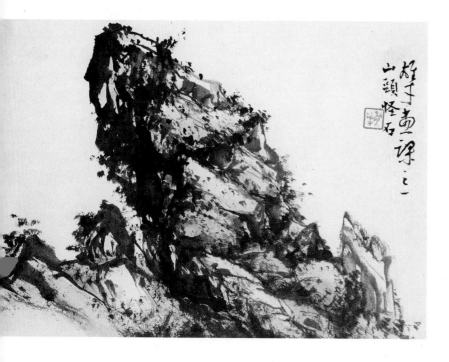

是自然之理。树亦多直干参天，以其密而迫使向上，吸取阳光。

画树从头画起，直至树梢，这是取其生长之理，亦取其势。画枝以顺手为宜。此入手之法，当理解之后则不论。

画树要注意特点，树类很多，东南西北，生长规律各异，春夏秋冬，风晴雨露，时而不同，须不断观察，不断研究。

大凡树之枝，一般都是向上生的，下垂者乃死枝也。

山与石，用笔之处，其顿挫转折，应从真实中来，一笔有阴、阳、背、向，皴法只是帮助分明层次，丰富变化而已。至于用笔的方圆，应从对象中来，有方多圆少，有圆多方少，纵横离合，变化无穷。

"石无十步真。"越追得细致越不似，实凭大感觉。故画石有浑沦包破碎之语，总而言之，得其神，取其势，"山形面面移，石无十步真"，即此理也。

石之皴法要参互而用，浓笔要分明利落，使其层次更清楚，淡笔多而不乱，纹理有一定规律，并做到笔简而不觉其简。

山静水活，须领会其趣。

时代变，事物变，艺术家的思想也应该变。但无论如何变，还是从生活和传统基础上来的，否则变不出新的东西来。

能像而后才能不像，未有先不像而后能像者。

画山水必立意为先，至于意境的追求，则需各种修养作基础。

山水也有其生命和精神面貌，因此必须注意观察，吸取其健康而最美的典型。

画山水要动脑筋，深入观察对象之结构，表达大自然无穷之美。平时多积累素材，更多地在观察中去认识其不同之处，故须心摹手追，深入其理。

山水大物也，咫尺之中写千里之景，故以取势为主，即重视大处。但大不忘其细，即先从大处着眼，然后深入细致。大宜远看得之，大可得神取势，近是难得其神和势。注意大要全面，无一叶障目之碍，无失貌之病。不忘其细，即在注意大之后就要近处求之，要明察秋毫，深入其理；细能取质，深其筋骨，不忘其形，追其深度。在大的情况下必要以细为基础，写细时勿忘以大包含，这才能得其全体。

写生方法有二字，一曰"活"，二曰"准"。"活"则物我皆活，能活则灵，灵就能变；活无定法，法从对象而生。物有常理，而动静变化则无常，出之于笔乃真神妙。所谓神妙即熟极而生，随手捡来，便是功夫到处。"准"一般来说不离其形，准则重规，目力准则下笔才准；形与神要合一，若只求形似，则非

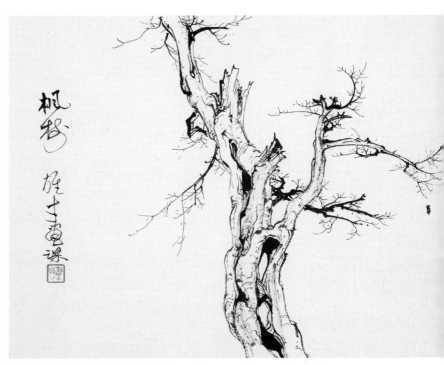

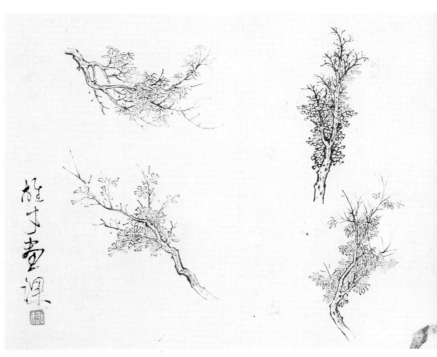

画也。

古人说神，其实就是认识通透一切，想办法把对象更提高一步，而有自己的精气神在，画面活现之意。

看山要形象化，把它看成人那样，山之四时季节，像人那样各有不同。春山如笑，有欣欣向荣之感。

只有多理解，才能画得透。

在实质问题未解决，基本东西未明其理之前，夸张处理是不可能的，硬是要干，结果则是自欺欺人。

写生一般分为三种：

一、境界比较大的(场面大、东西多)，构图要求完整的，应用多些时间经营。不宜贪多写全，贪多则

容易概念。

二、作为素材用的写生要有一个中心点，宜多写多积累，以备不时之需。

三、当时间不足时，宜多作速写，记其最精华、最动人、最有用之处。

写生一方面是加深对自然的认识，另一方面是培养自己的表现力，即按各种对象去寻求不同的表现方法。这也是创造的过程。

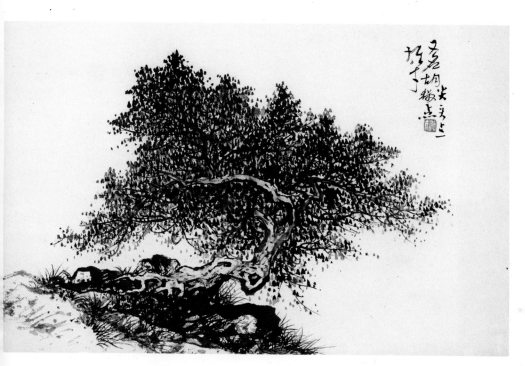

没有具备境界的小景，可偶作素材之用，不要硬凑成一幅景。

创作用的素材，收集应尽量具体、充足。

素材收集可分为三种：

一、局部素材，不很完整，而收集时对组织结构须力求明确。

二、整体性的素材，包括有一定场面气氛和色彩的。

三、备用素材，虽跟眼下创作的关系不很密切，但为了万一之需，可收集备用。

山水画工作室收集山水素材课、写生构图课程教学设计

张彦

一、课程名称：收集山水创作素材课、写生构图

01级课：收集山水创作素材
教学时间：五周100课时

二、教材分析

《石鲁画集》、《黄宾虹山水画集》、《中国古代山水画选》、《关山月山水画册》、《黎雄才山水画册》、《李可染山水画册》、《林丰俗画集》等。

中国山水画迄今已有一千五百余年历史，历代山水画大家面对自然山川，根据各自的不同感受和认识，进行艺术创作，并不断进行变革，而经唐、宋、元、明、清各个朝代，都有着新的发展和理论。使得中国山水画这一古老的文化传统得以延续和发展。

《中国古代山水画册》中选入了各个朝代有代表性的典型作品，在技法和构图上，可以看到每个时代的特点和变化，中国山水画家在体验和观察客观自然世界时综合了老庄、儒学、佛教禅宗思想，强调了画家的思想情感的主观世界。因此在表现客观世界的同时，更加注重个人的思想感受，即唐代张璪所言"外师造化，中得心源"。

山水写生作业　张彦

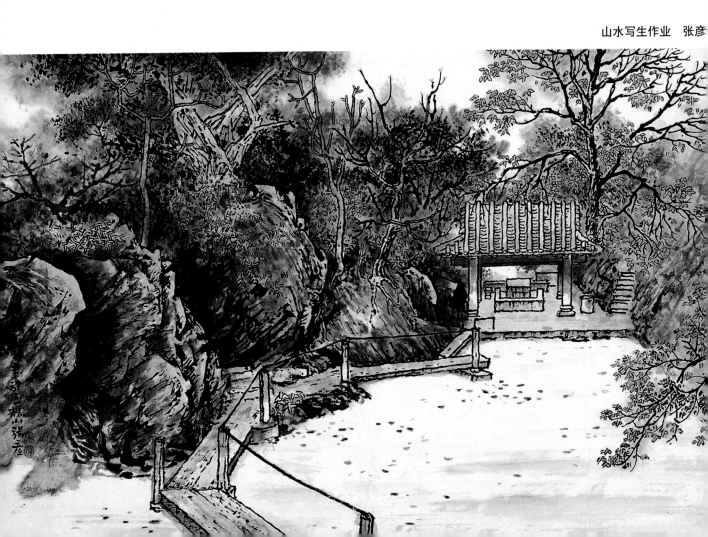

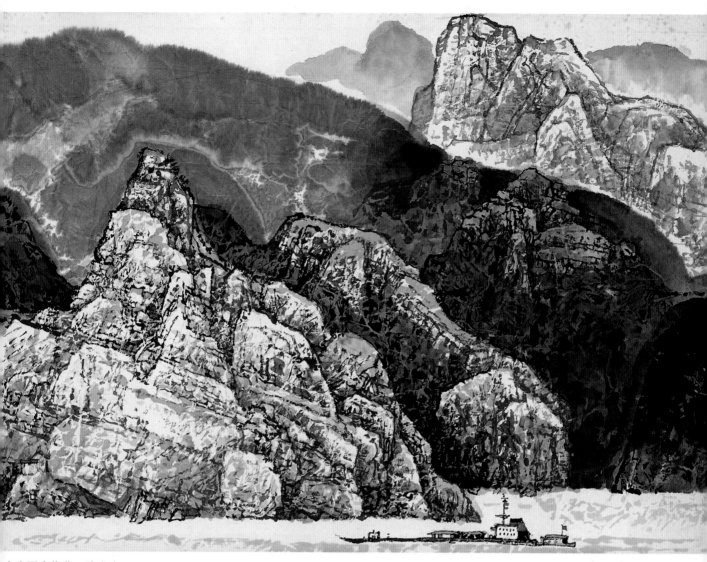

山水写生作业　陈文光

上个世纪中国的山水画在传统的基础上飞速发展并出现了许多山水画名家。如石鲁、黄宾虹、李可染、关山月、黎雄才、林丰俗等，他们在长期的艺术实践中，总结了许多的构图经验和方法。从他们的画册中可以看到在山水画构图方面艺术个性的展现，如关山月、黎雄才、林丰俗先生的画册，更加适合岭南教学体系，因为他们本身也是广州美院的教授，长期在岭南教学，并形成具有地域特色的艺术文化。在他们所表现岭南山水的一草一木，皆是我们所常见的风土人情，而在构图上又各有特点。作为教学范画是更加便于同学们了解和理解在岭南山水

写生中的构图问题。

本写生构图课程，是在上学期写生基础上的更进一步实践深入，是在客观对象的写生基础上的主观处理和艺术夸张，亦是为毕业创作打下良好基础的重要课程之一。

三、教学对象分析

本科三年级下学期，是从专业课的中间课程转入毕业创作课的重要环节和阶段。此阶段的学习必须使同学们更加注重学画山水的艺术修养的形成。从分析古典和近代名作的同时，培养他们的审美意识，从而在写生过程中，加强主观意识的艺术个性。亦在学习中掌握传统的构图规律并加以发展。在这一时期，

学生易对构图中的西方焦点透视，和东方的散点透视的混淆。故强化平面的构成意识是扭转其观念的有效方法之一。针对在学习中可能出现的问题，应做好以下几点：

1. 加强笔墨基础的训练，以作好笔墨塑形的技能。做到"有话可说，并且话可以说好，说清楚"。

2. 认真领会中国山水画传统的多种构图形式的形成原因和观察方法，来认识中国文化的相互渗透性（哲学观念的渗入）。

3. 多画速写，以加强对写生中感性认识的记录，同时，在用笔墨写生过程中加强主观的构图形式，在感性中寻找理性的延伸。

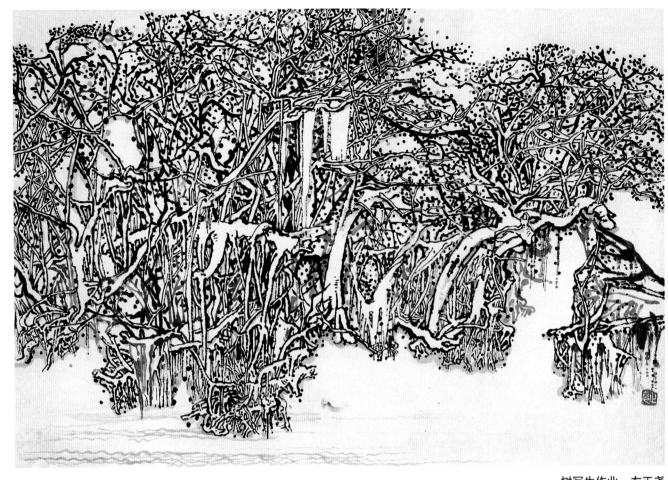

树写生作业　左正尧

4．注意创作思维的基础形成，对有苗头的写生、速写加以重视为毕业创作打下基础和收集素材。

5．同样督促学生学习中国古代画论，如《林泉高致》、《笔法记》等等。从传统郭熙、荆浩优秀的理论中，体会古代画家的创作方式和观察方法，并以扬弃的学习态度进行借鉴。

四、教学内容

1．用相同的四尺六开或四尺三开的尺寸进行写生，并借鉴古代的"三远法"，高远、平远、深远的观察方法来表现写生中的客观景物，并注意写生中对意境的把握和提炼。

2．可以采用不同的幅面形式来表现写生景物。如斗方、条屏、团扇、扇面、长卷或用速写的形式，画出小的构图。

3．穿插理论教学和影视教学，讨论古代画论中有关构图的问题。观看教学影碟《傅抱石》、《陆俨少》等。

4．各种技法尝试，写生包括水墨肌理和各种笔墨方法的试验。

五、教学目的

通过在写生中练习掌握应用传统国画山水中的观察方法，对"三远法"的认识。熟悉应用散点透视。亦在此基础上进一步地提高笔墨塑形的能力。收集毕业创作素材，为毕业创作打下一个良好的基础。

六、教学重点

了解中国传统山水画所应用的"高远、平远、深远"的散点透视方法，并能够掌握和应用在写生构图中，了解古代山水画和近代山水的构图发展和变化。

七、教学难点

1．在于真正认识和掌握在写生中传统的观察方法。同时，并运用散点透视的方法来表现不同的客观对象，恰当地表现出意境所需要的构图。

2．笔墨塑形仍是教学难点之一，对于笔墨的驾控能力也是需要加强练习和体会古代所总结的各种技法。

八、教具准备

1．中国画的各种材料：绢、纸、毛笔等。

2．写生中所用的写生专用画板、画夹等工具。

3．《李可染画集》、《关山月画集》、《黎雄才画集》、《林丰俗画集》等。

4．电视光盘教材《傅抱石》、《陆俨少》等。

九、教学方法

讲授、示范、集中评讲，交流讨论，个别辅导，整体上做到教学互动

的效果。

十、教学程序

1. 授课

(1) 山水画的发展简史,侧重在发展史中的构图变化。

(2) 讲授传统山水画构图的形成因素和构图规律。

(3) 讲授传统山水画的各种构图形式,如条屏、斗方、团扇、中堂、手卷、横披。

(4) 近代山水画发展史中,典型风格的画家作品分析,如傅抱石、李可染、关山月、黎雄才、林丰俗等。

(5) 在写生中所应注意到的客观与主观的结合,体验生活,做到画有意境追求。

2. 示范

找到适合授课的环境,对景写生,并讲述在构图中所注意的虚实和笔墨要求。

在示范过程中,反复强调中国山水画的观察方式,以大观点的方法,才能理解中国山水传统中的"三远法"。

3. 集中评讲

每天写生完之后,晚上集中评讲,以同学们的每张作业,进行分析、总结,找出不足之处。

4. 讨论交流

集中评讲后,根据学生提出的感受和问题进行讲解或互相讨论,取长补短。

5. 个别辅导

针对学生具体情况,及时纠正学生的观察方法和表现方法,对于优点要肯定和鼓励,以便调动学生学习的积极性。

6. 作业要求

(1) 数量:每位同学在最后交十张作业。

(2) 规格:四尺三开(可用生宣或熟宣)装裱或托底。

(3) 要求:在十张作业中,可根据不同情况采用斗方或团扇、条屏、手卷等形式各画一至二幅。

构图要明确,注意画面虚实。做到认真、深入、完整。

(4) 课外要求:根据课程教学内容,阅读与本课程有关的美术理论和画册。

丰富和积累知识,加强对专业的兴趣,更好地把握专业学习方向。

山水写生作业　陈永兴

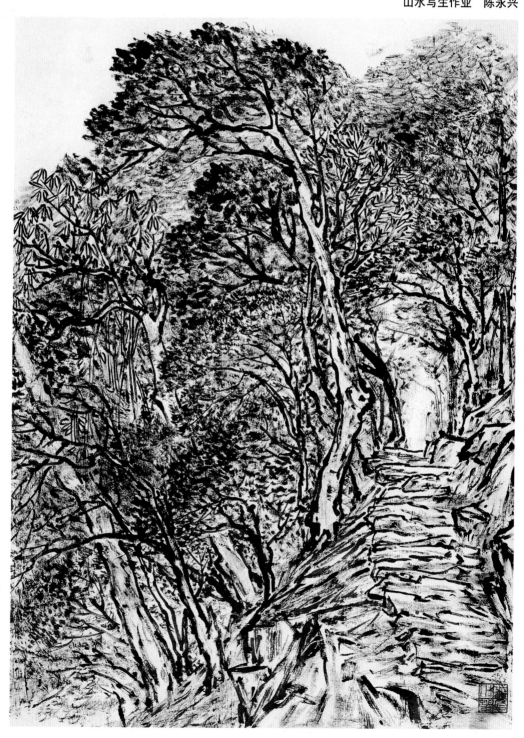

7. 教学效果总结

在写生构图课程将结束前，系统地总结教学过程中是否达到预定的教学规定，依据教学成绩提出建议，让学生在以后的学习中，更好完成学业。

十一、观摩展

下乡写生回校后，在评分的同时进行观摩和交流，让老师和同学提出具体意见作为一次教学总结和汇报。

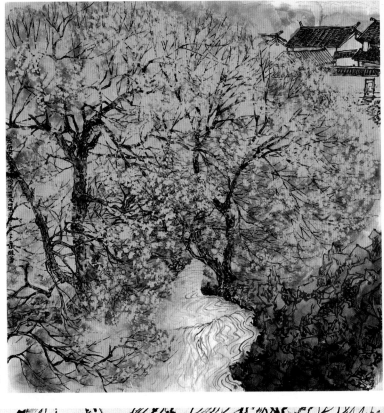

山水写生作业　林醒蕾

树写生作业　王思良

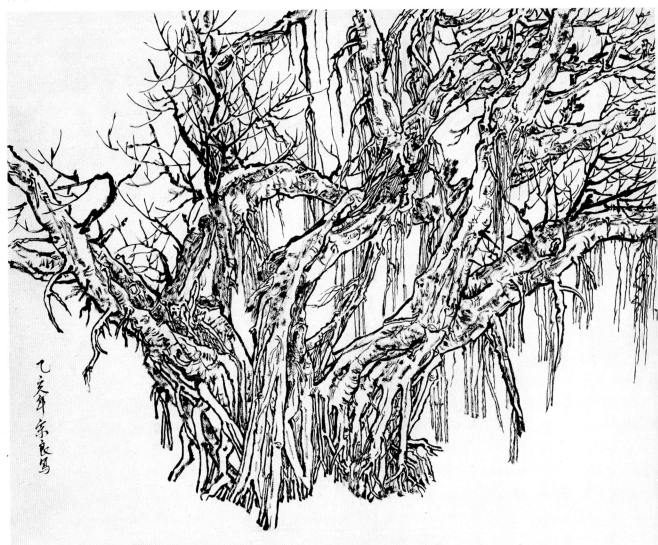

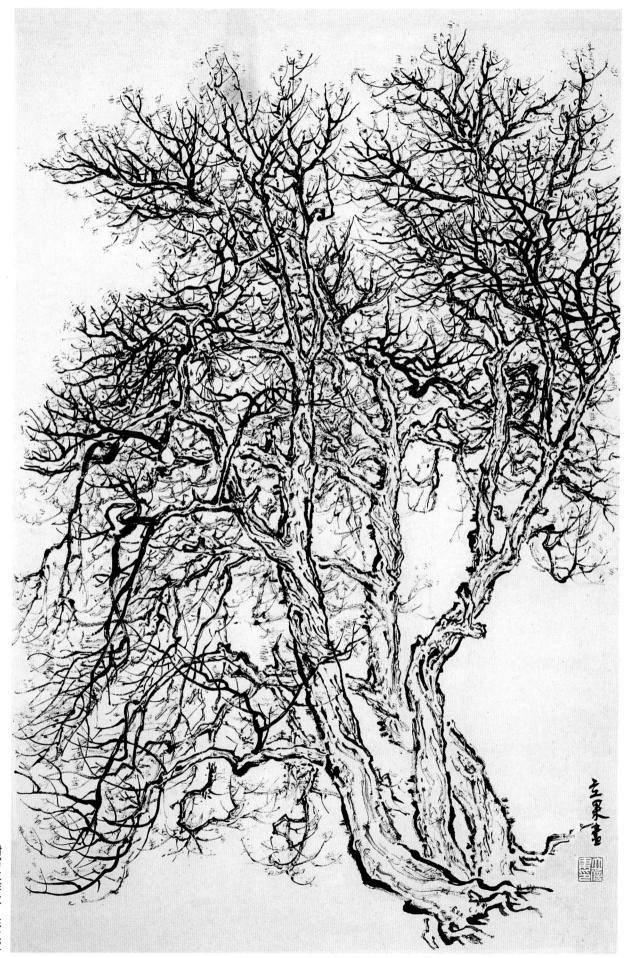

树写生作业　陈立军

散谈山水写生中的"形"

张彦

中国山水画的发展历经沧桑，历史上许多著名的山水画家在其创作过程中是以写生为基础的，并在写生创作过程中都总结出"外师造化，中得心源"的艺术理论。北宋时代范宽、关仝、李唐、郭熙等山水大师们的巨制，无不是"穷其物理"的"写生"之后的经典之作。笔者这里指的写生，不仅包括了直接用毛笔等绘画工具的对景写生，也包括了观后靠回忆而画的作品。相传范宽在中条山、华山一带几经寒暑，而作《溪山行旅图》。五代荆浩亦在《笔法记》中说，自己在太行山中携纸写生松树万株。明代的王履历尽艰险而画《华山图册》。清代的石涛则云游大江南北，"搜尽奇峰打草稿"来创作。近代的黄宾虹、傅抱石、李可染等山水画家的写生作品也是精彩之至。他们虽然各自的写生方法不同，但目的都是要从大自然之中汲取创作的源泉，即"师造化"而"得心源"。

无论山水画的对景写生或是记忆默写，"形"与"笔墨"的问题始终是对画家的挑战。这也是山水巨制创作的第一关。有人比喻：写生作品如同从田野里收割的粮食，而创作则是用收割来的粮食酿制的美酒。其实这种连环关系是互相渗透的，好的写生作品本身就是一幅创作。当自然界的外形与画家心中的"笔墨"之"形"的叠合，"真实"与"虚幻"的画面，"形"与"笔墨"的融合问题便十分突出。

"春山艳冶而如笑，夏山苍翠而如滴。秋山明静而如妆，冬山惨淡而如睡。"（宋·郭熙）这是自然界的四季之"形"。"风、雨、霜、雪、雷、电"是季节中的自然现象。

晨曦、午日、晚霞、夜月又是一日之中的时间差之"形"。华山、嵩山、衡山、恒山各有其特殊之山"形"；槐、榆、柳、枣、杨树等各有其树

山水写生 张彦

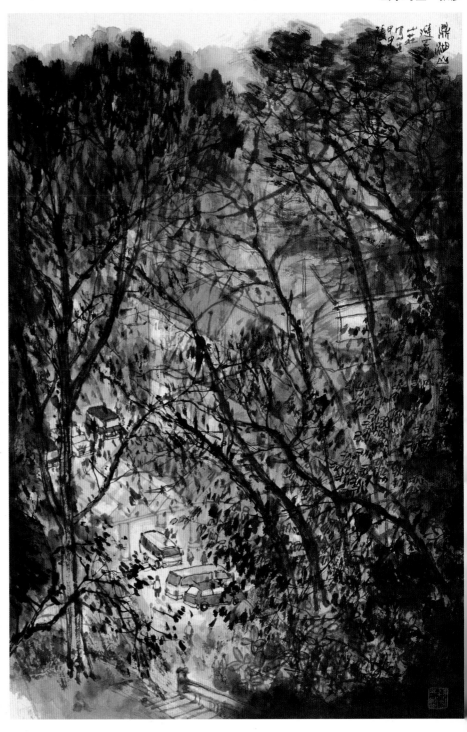

"形"，这些时空物体的各自具体形态的组合，给画家的写生所带来的是与自然界所产生的共鸣之后，升华为笔墨之"形"的原材。古代山水画家就是根据各种山势、石纹、树木的外形及结构特点，创造出各种"线描"、"皴法"、"点法"等笔墨艺术规律。这就是抽象的笔墨之"形"。

五代的荆浩在其论著《笔法记》里提出："笔绝而不断谓之筋，起伏成实谓之肉，生死刚正谓之骨，画迹不败谓之气。"这也是他在写生过程中总结的笔墨经验。

山水写生的对象之"形"，朴素地说就是其山、其季、其时的特征，亦可以说是具体物体的一种概念。那笔墨之"形"就是画家主观意识和情感的抽象表现，线条节奏的快慢，墨色的渲染，笔法的皴擦、点染都与之有关。写生中的笔墨与客观自然之"形"的关系就是"借山还魂"。

"写生，就是传神"（陈子庄），那么只忠实地描绘对象，而不发挥主观情感调动的笔墨来表现则做不到"传神"和"借魂"，只能成为一种技巧，也就不可能出现像荆浩那样"恣意纵横扫，峰峦次第成，笔尖寒树瘦，墨淡野云轻"的传神、写生之状态。

画家带着情感，生动地描绘自然界的外象之形，同时也开拓了自己的笔墨技法天地。"破墨卧笔皴，古人所无，是我自创之法"，这是陈子庄写生归来之语。物有常态，笔无常形。笔墨是有艺术规律可寻，而自然形态却是无常"形"的。画家在写生过程之中，既要尊重自然客观形态的"真"，"外师造化"，又要将"有法"之笔墨变为"无法"去适应变化多端的自然形态的生动性，高度概括描绘其特点和"常形"，而后才达到"可忘笔墨而有真景"（五代荆浩）的境界。有此"真景"之形才可去"媚道"，逐步升华到更高一层的领域。所以在写生之中能够将自然之形和笔墨恰如其分地结合，即"高度娴熟的语言驾驭能力，实在与其吐纳自然的个性和胸罗丘壑"（李伟铭《黎家山水命叙》），方显出英雄本色。

时下，画坛百花齐放，信息的发达使各种艺术意识形态互相交流，各种材料技法的混合使用，亦使中国山水画这一古老的传统艺术焕发出新的生机。而对于山水写生这一课题，亦有非议。但笔者认为，山水写生是对中国山水画学习的一个重要环节，如同建筑一幢大厦，高层次的艺术文化修养和精粹的笔墨训练是基础层，而写生则是建筑过程中的混凝土，是连接大楼结构的主要材料，亦决定了这幢大厦的稳固和发展。

综观中国所有著名的山水画家，其写生造"形"

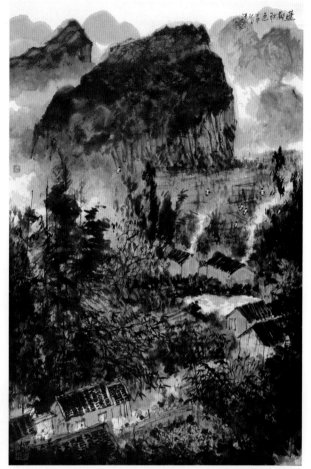

山水写生　张彦

山水写生　张彦

21

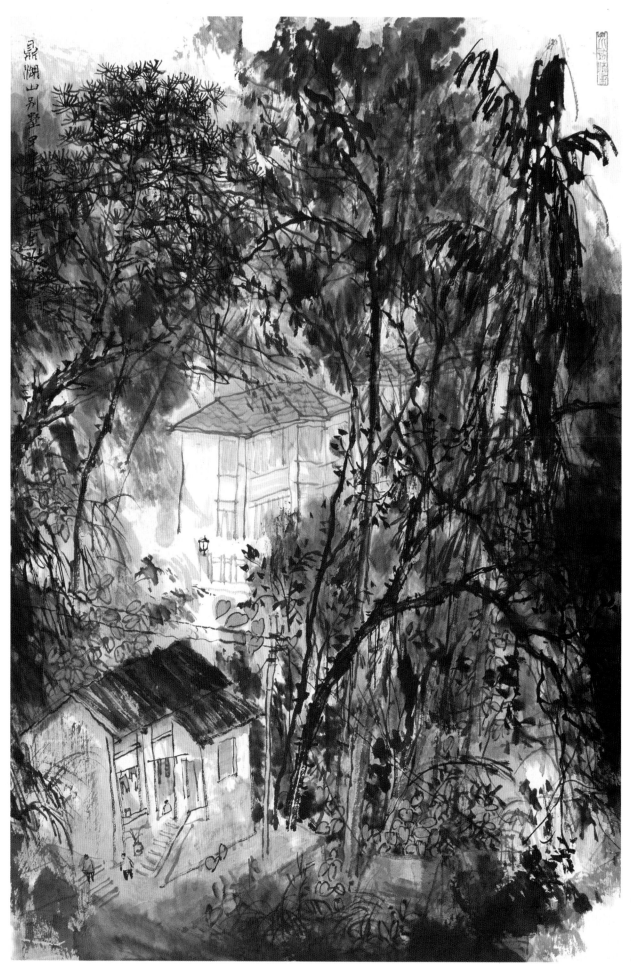

山水写生 张彦

及笔墨无不经典，从而奠定了各自的艺术风格。在这些大师的写生作品之中，体现了各自艺术的敏锐力和"笔墨塑形"的高超技艺，使典型的物象融合到富有个性的笔墨之中，真正传达了自己的个性感受和对生活的见解。

总之，在山水写生之中的"形"是不可忽视或混淆的艺术概念。通过自然之"形"的写生和感受积累，形成独特的"笔墨"之"形"，即艺术风格和艺术个性，才能进一步达到"以形媚道"的层次。

山水写生　张彦

莲都秋暮　张彦

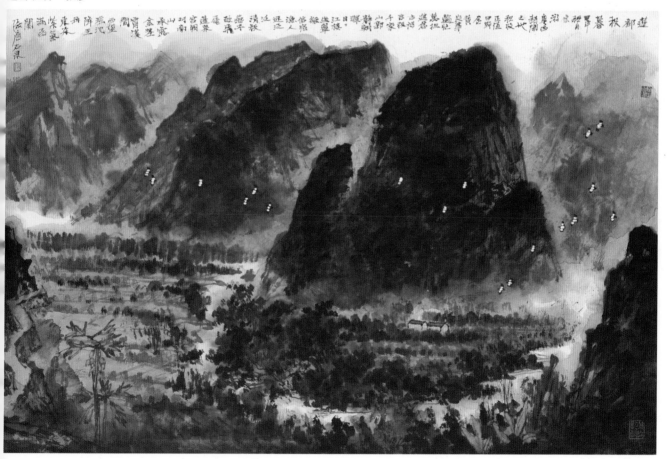

23

写生第一步：构图准备。

　　找出构图线，注意前后疏密关系。

《鼎湖寒翠桥畔》写生步骤　张彦

写生第二步：上墨稿。

　　先用淡墨将主要部分依次定位。

　　注意用笔的规律，用墨的浓淡干湿。

写生第三步：逐步完善整体关系。

　　并注意空白虚处的处理。

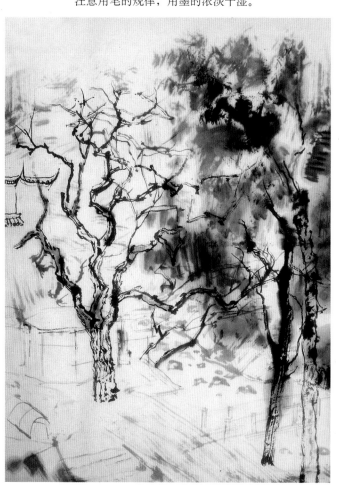

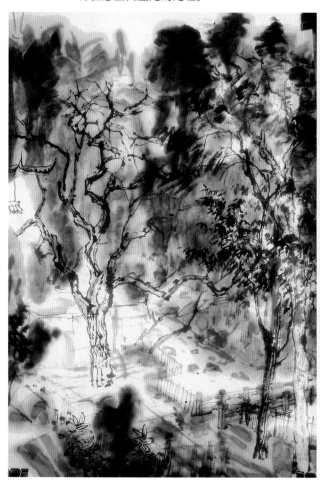

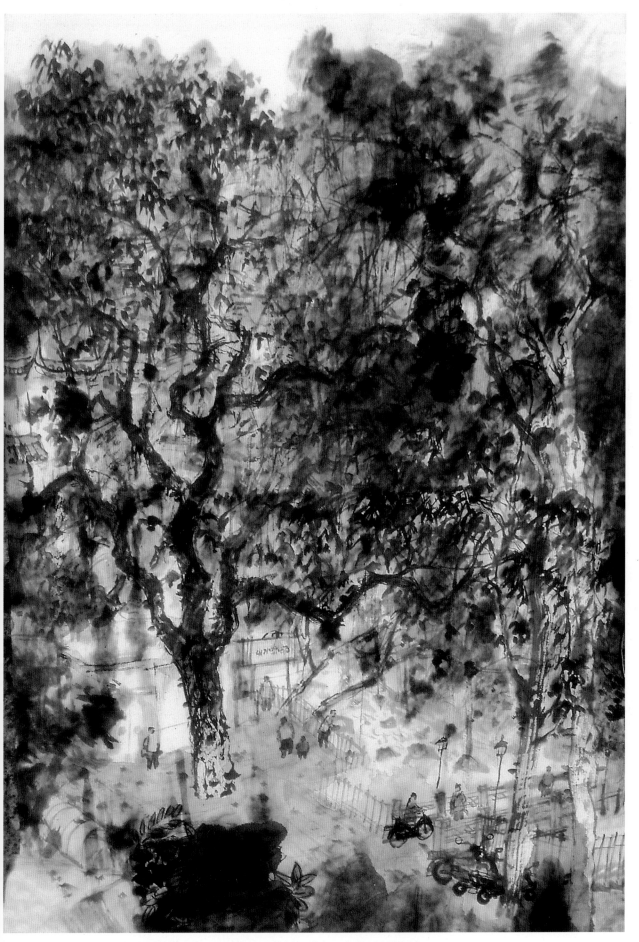

最后将画面完成，注意点景人物的呼应，地面淡淡用赭石扫过来，丰富画面的墨色。

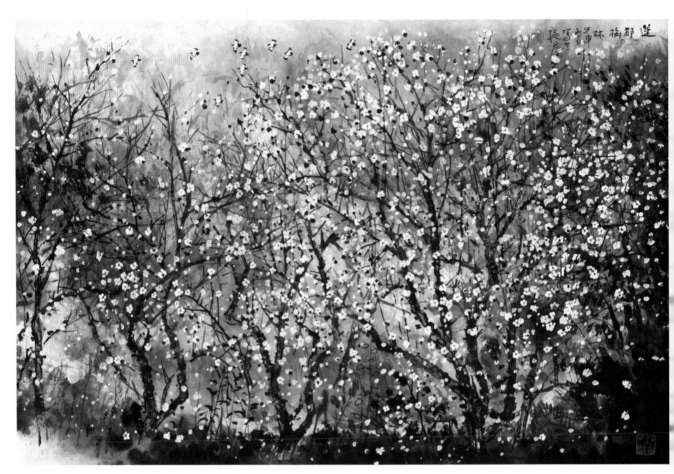

山水写生　张彦

山水写生　张彦

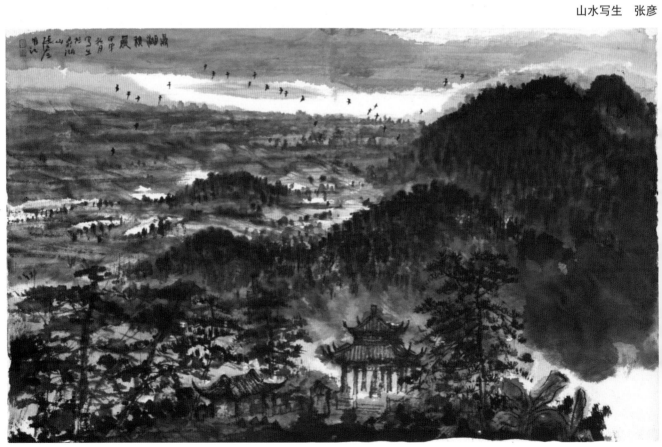

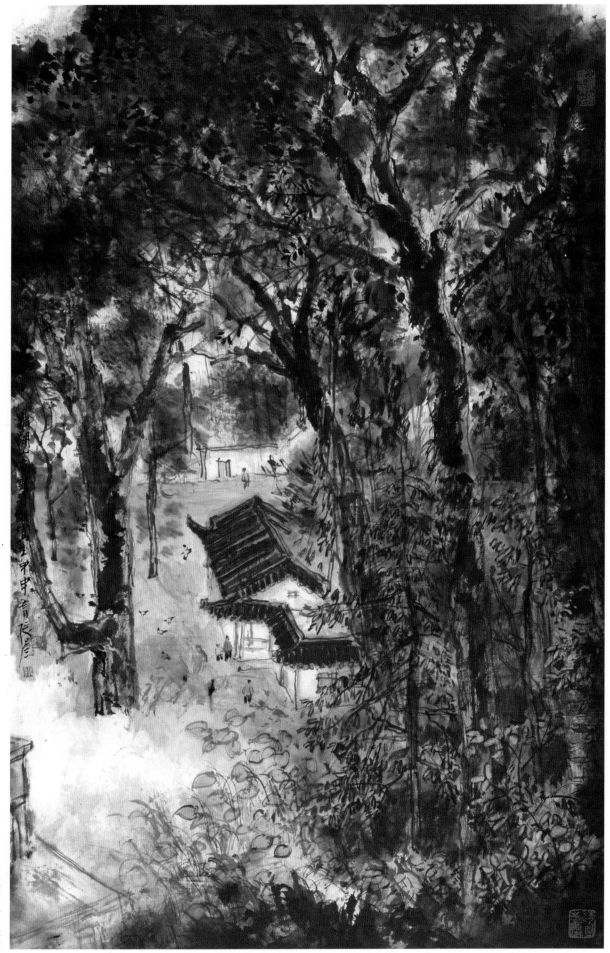

山水写生　张彦

粤西山水画写生教学随感

陈钠

金秋，我随同张彦老师带领广州美院国画系山水画工作室三年级学生到粤西地区肇庆写生三十余日。十月的鼎湖山风景如画，师生共同生活、学习期间，讲授、画画、示范、点评，我们目睹着学生一点一滴的进步……回来后观摩总评这一批学生习作，我感到作为本科三年级这一学习阶段，这次写生是较为成功的。因为这批写生作品明显透出了较强的个人感受，饱含浓厚的生活气息，均体现了学生对自然的切身感受和对笔墨语言的把握。

写生，自古以来就有这个传统。唐代张璪提出，"外师造化，中得心源"，一直成为后人学习山水画的座右铭。从五代荆浩的"搜妙创真"到宋代郭熙的"饱游饫看"；从元代黄公望的"皮袋中置描笔……便模记之"到明代王履的"吾师心，心师目，目师华山"；从

山水写生　陈钠

清代石涛的"搜尽奇峰打草稿"到现代黄宾虹的"作画应以大自然为师"等，各时期的大师们无不为后学者指出，深入生活，师法自然是学习山水画的一个重要途径。

而写生正是研究生活、认识自然的一个重要手段，它不仅仅是对自然景物的描绘和技能训练，更是一个包括构思、构图、意境表现等的思维过程，是对意境和意匠的经营过程。要画好一幅山水画，一方面取决于对笔墨语言的表现能力，另一方面则取决于对自然的感受能力。技法的成熟和图式规范的完备是构成中国画艺术的重要因素，线是中国传统艺术的精华。但技法是技术层面技巧，只作为一种表现手段，不是创作的最终目的。笔墨上的娴熟并不能带来艺术上的成功。如果一幅写生习作无感而发，盲目套用技法和图式，就会失去个性，成为感情苍白的程式符号。因为山水也有其生命和精神面貌，只有深入观察，才能感情于心，获得灵感，才能发现和创新，在平凡中找到美。写生过程中其实也是一种创作过程，是对景的创作过程。生活是艺术的源泉。生活于大自然中，从感情深处贴近自然，深入发掘自身的内心世界，体会自然的细微变化，挖掘出它所独有的

山水写生　陈钠

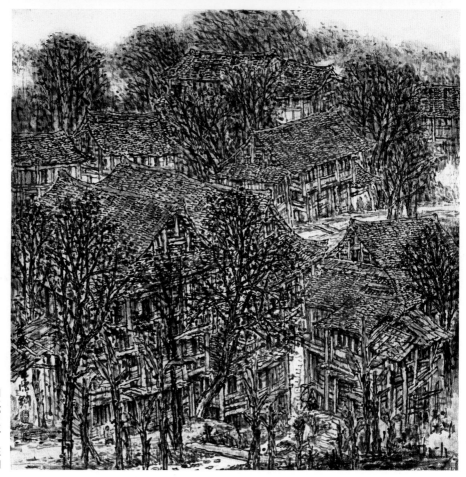

山水写生　陈钠

29

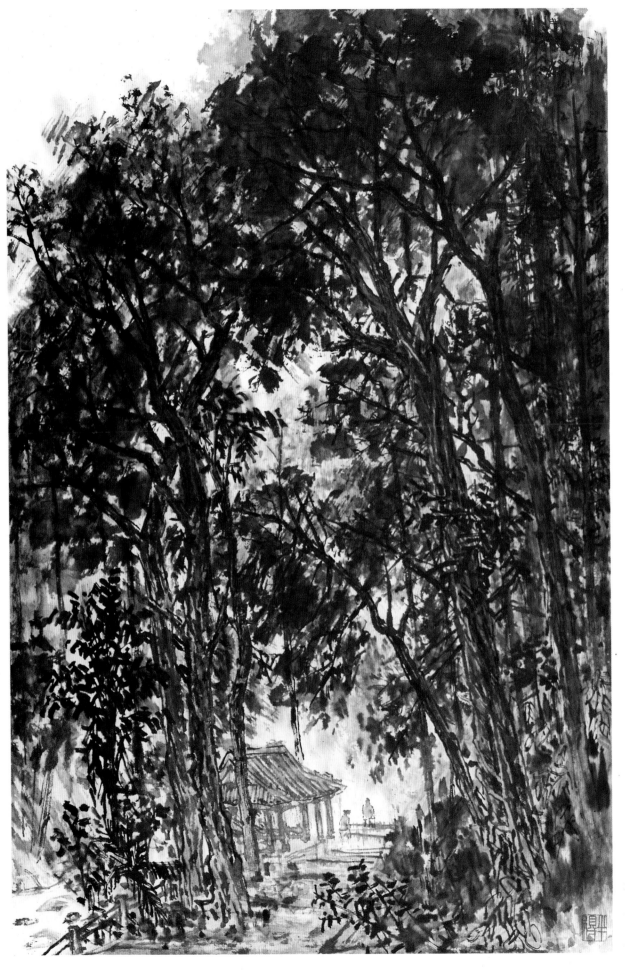

山水写生 陈钠

美，并使感情升华，达到物我合一。只有把写生中找到的新感受加以概括和提炼，做到有感而发，才能画出有感受、有个性、有生命力，产生共鸣的作品。

林丰俗老师说过：写生时要寻找自己有感受的景物，这种感受也包括表现的形式语言，也就是笔墨技法的运用。我想，只要自己有切身认识，才能使学习的技法语言灵活运用，应变为情感表现。在写生中必须有明确的支配技法的意图，善于吸收所需的养分来完善自我，把传统技法语言在反复的写生练习中消化和吸收，逐步提高。

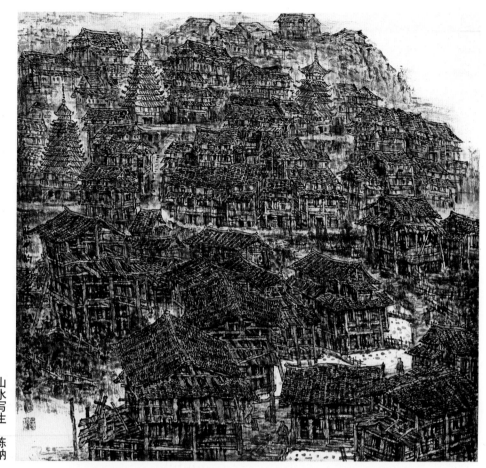

山水写生　陈钠

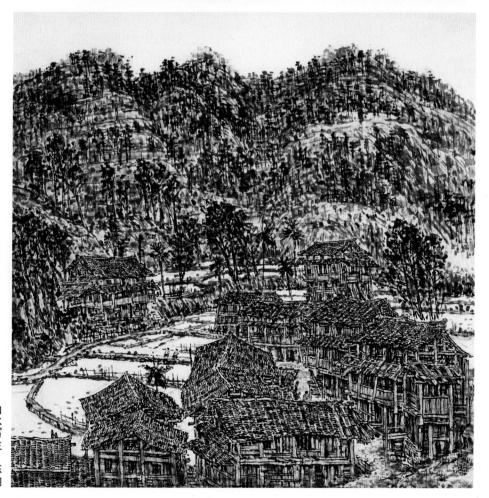

山水写生　陈钠

山水画教学中的几个关系

郝鹤君

一、教与学的关系

数年来我主要担任山水科高年级的写生与创作教学。我们教学方法很简单，出去写生时与学生同吃、同住、同作画。这样做有许多好处，师生之间没有隔阂，关系很密切，对学生可以全面了解，每个人的个性、长处与短处都能做到心中有数。他们对我也有一种亲切感与信任感，许多内心话也能与我倾谈。这样，我在指导他们时便能够有的放矢，教书育人便统一起来

了。在他们面前一起作画，他们从我作画过程中学到一些十分具体的技法：如取景的角度，如何取舍，作画顺序，下笔的方法，如何调色以至怎样"挽救"作品等等，这些用语言文字一时难以讲得清楚透澈的东西，通过我亲自画，对学生来讲是一个十分生动而形象的教学过程。

教师对于每位学生个体来讲，无疑在学识、修养、技法的掌握等方面要成熟而有经验，否则不成其

为教师。但是每个学生都有自己的优点，他们年轻，有朝气，很有探索精神。在学习过程中有许多成熟与不成熟的追求，有时简直令我吃惊！确实有长江后浪推前浪的感觉。我十分注意与爱护他们偶尔出现的这些"亮点"，向他们学习，丰富自己、鞭策自己，从这点来讲，我又是他们的学生。郭沫若先生称之为"一字师"，我且叫"一点师"吧。有一位同学，他的钢笔速写能用十分简练的线抓住平凡景物的诗情画

山水写生　张东

意，但在宣纸上却无法发挥这些优点。我便借了他的速写画成一幅山水画，既是从他那里学习，也是对他的诱导。还有一位外籍学员，他的速写感觉很特别，我也借来画成画，丰富了我的感觉。这时，他们便是我的"一点师"。

学生的个体虽弱小，不成熟，但全班的优势与长处集中起来，那是十分了不起的。我不止一次对同学们讲：学我，即使我的方法、我的知识是"高级营养品"，只学我一个人，也会形成营养单一的毛病。聪明的学生，应把其他同学的优点学过来，谁能真正做到这点，可望成大家。关键在于善于发现别人的优点。找别人的缺点往往比较容易，发现别人的优点比较不容易，虚心学每个人的点滴优点就更不容易了！教师与全班长处的总和来讲，我便又是学生。我不但自己注意发现并汲取别人的长处，借鉴他们的短处与失误也是丰富的反面经验。而且启发学生互相学习。每次在外地写生，住在一起，我和同学的作业全部贴在墙上，可说是天天展览，时时观摩，既是互相学习，又形成一个你追我赶，学习竞赛十分强烈的氛围。这样，学生的水平提高得很快，我自己也得到了提高。

与学生一起画画，首先自己要有一点本事，但更重要的是自己要能放下架子，不要怕画坏。我也声明我会画坏，学生从我画坏的过程中也可以吸取失败的教训。我的

山水写生　张东

山水写生　张东

画，十张中有两三张满意的就不错了。有时画到一半时感觉真的坏了！这时候我并不放弃，而是不断调整，经过"挽救"，竟有意想不到的好效果。我体会到，所谓"坏"，有时不一定是真的坏了，只是与平时的习惯出了格而已。经过调整，可能比按平时习惯按部就班作的画更有新的东西在里面，技法上也可能有一点突破，这样一来，自己在众目睽睽下有所收获，学生也从中学到一点新东西，得到一点生动的启发。学生在感觉画坏了的时候，有时也请我帮助收拾，名曰："死马当活马医。"我偶尔也充当"医马"的角色。师生就这样共同研究，相得益彰，教学相长，其乐无穷。

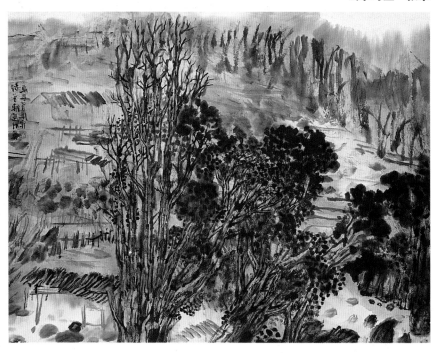

山水写生　张东

二、数量与质量的关系

每次外出写生，为期均在40天左右。我规定学生除了乘车转点花去的时间外，平均每天应有一张作业，总数要有二十五张左右。没有一定数量的要求，很难有质的提高。现在的学生在考入美术学院前，几乎都是学素描、色彩，对中国画工具的使用是从零开始的。分科以前，对中国山水画的技法了解掌握更少得可怜。三年级外出写生是既"空前"又"绝后"的一次学习机会。这个写生过程既要弥补分科前未能掌握好的基础，又为紧接着的毕业创作做准备，所以非常重要，否则什么也学不到。除了量的规定外，作业还要求在下面完成。经验证明，只画速写对用中国画工具表现对象不行；只画墨稿也不是完整的学习过程。有了激情就要画，画就要画完整，还要落款。只画墨稿等回校再完成，激情渐渐消失，日子一长就没情绪画了。这种情况在个别学生身上也有过，不能不引以为戒。

但也有相反的情形，见到很美的景时，恨不得一下子都画出来，一天几张地干。但没有一张能深入具体，几乎是一堆废纸。对这种现象就要反过来要求，宁少勿滥，宁慢勿快，认认真真画一张比草率画十张要好。

没有数量的要求难以提高质量，盲目追求数量也没有质量的提高。

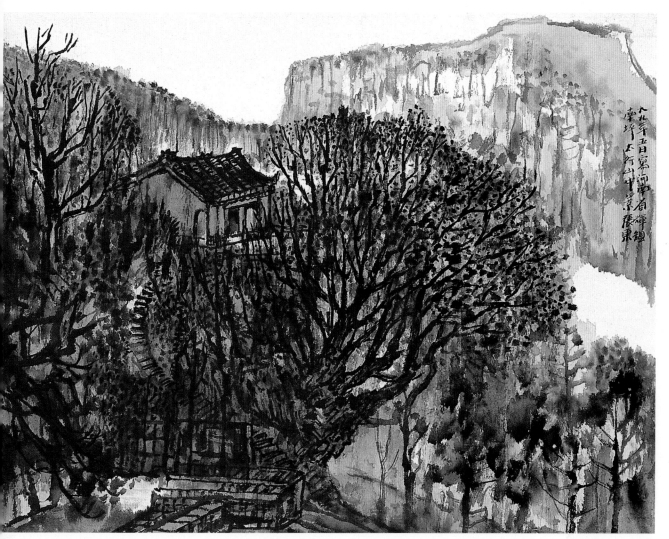

山水写生　张东

三、画内功夫与画外功夫的关系

一般来讲，学生对专业技法是重视的。但每个班的学生对国画技法的掌握与专业知识掌握的程度又不一样，每个人的具体情况又因人而异，只能因材施教，缺什么就补什么。写生能力强的可以让他们自己画，个别指导，写生基础没过关的就要补课，甚至是我在前面画，让他们在旁边跟着画，尽快补上基础技法。

画外功夫如人品、修养、学识等等，一般来讲学生不十分重视，往往欠缺。技法可教（如素描、色彩、解剖、透视等等）。画外功夫很重要，它是艺术的灵魂，是长期起作用的因素，但又是课堂没法教，几乎是摸不着的东西。教师只能结合教学来灌输，启发他们去自我"修炼"。否则绘画技法再好，"诗情画意"、"迁想妙得"无从谈起。关云长单刀赴宴过长江时，看到滚滚而去的江水，感慨万千，称之为"二十年流不尽的英雄血"！而周仓只知使劲地叫："好水啊！好水！"他们一个有文化，一个是文盲。这很说明知识修养的作用。学生的技法再高，水画得质感很强而没有"迁想妙得"，也只能是"好水"，而不

能进入更高的层次。

因此，每次外出写生的地点路线定下来后，在要求学生准备工具、衣物的同时，还希望他们能读一些有关当地的文学作品、诗歌、游记。这样可以了解当地的历史、地理、文化等。这对全面、立体地认识当地大有益处。到了目的地，一般也不要求急于画，而要多走、多看，山上山下山前山后走走，作点记录，还要留心看看当地的碑刻、对联、前人题记等文物，争取对所画之处有一个较全面、较深刻的认识。有些联句、题记水平很高，对我们很有启发，如"岳阳楼记"、

昆明大观楼的长联等。这样，思路就开阔了，境界便有可能提高。这也算是补一点画外功夫吧。

四、墨与色的关系

以前对"墨分五彩"历来均解释为"焦、浓、重、

山水写生　张东

山水写生　张东

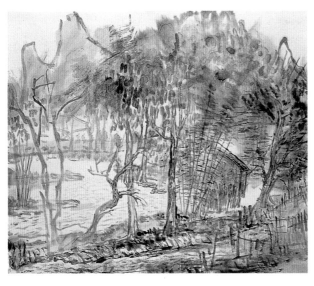

淡、清"或其他五种形态，这是不对的。这个"五"应作形容词理解，正如"五颜六色"、"五彩缤纷"里的数词当做形容词一样，这"五彩"就是彩色世界！墨可以表现色彩，墨色用得妙时有色彩感。可以说墨在一定的条件下可以代替、可以概括色彩。一幅水墨画，墨色已将对象表现充分了，不用着色，这种例子比比皆是。

"随类赋彩"这个"类"字不是指具体的物象，而已经归类概括，已经离开具体对象。艺术要强调作者的情感，每位画家可以也必须按照各人对客观对象的感受设计色彩，不是自然的翻版。所以我以为"随情赋彩"更为恰当。更何况墨与白纸已经将自然界的色彩作了概括，不同的对象，色彩岂能不变、不作调整？

现代的色彩知识、现代的颜色材料是古人所没有的，假如我们中国山水画不借鉴现代科学成果是很吃亏的。古代假如有这些东西，古人也肯定会用。除了中国画颜料中的花青膏、赭石膏不能用别的颜料取代外，水粉色、水彩色、丙烯色都可以用。在下乡前，我要求学生要准备这些颜料。水粉色如同传统的矿物质颜料石青、石绿、朱砂，透明性质的水彩色、丙烯色也如传统中国画颜料一样。

在具体作画时，墨与色的关系往往容易出问题。一种情况是画墨稿时没有给色彩留地方，颜色没有地方着，着色后画面脏；另一种情况则是西洋画的观念，只看到色彩而没有笔墨，画成水彩画。如何处理墨与色的关系比较复杂，这里也难以十分具体地说清楚。一般而论，应该是笔墨为主，色彩为辅，所谓"墨不碍色，色不碍墨"；但也不尽然，有时也可以色为主，但也是要"写"出来，色当墨来用。在教学中依据不同情况具体指导。应多揣摩前辈大师的作品，也应多研究其他画种，从中得到启发。有一次分析傅抱石先生的作品时，针对他的《长白山镜泊湖》那幅巨作，我问同学们，为何只用一种暖灰色。当时同学们各有各的看法，但均不得要领。我以为他

以笔墨既表现了对象的结构，又概括了许多色彩，用一种暖灰色使白色的水在对比之下，产生冰冷的感觉，这是当时当地的具体感受。作为画面主体的湖水、瀑布不同于别处，是冰冷的。他这样处理效果十分强烈，有力度，手法十分概括。假如十分客观地将各种物体的颜色画出来，水的特殊感觉减弱了，整幅画的力度、整体感就大打折扣，那就不是大家所为了。这些例子在关山月、黎雄才等大家作品中都有。另外看看套色版画也很有好处，主版为墨色，套一两个色即可，颜色概括，感觉强烈。它与中国山水画中墨与色的关系很亲近。其他画种都可以汲取许许多多有关色彩处理的方法。

在同一个地方画，色调容易雷同，我一般会有意识地避免。如绿色，在广东几乎一年四季都是，色调极易千篇一律。但如果有的用花青与藤黄调成汁绿，也是一种色相；而花青与土黄、花青与淡黄、花青与中黄调，色相便不一样；更何况我往往是三种以上的色调成复色来用，这样每张画的色调就会拉开距离，感觉就丰富多了。

色彩中的补色关系我也用，这是自然规律，很科学。前人讲"万绿丛中一点红"就是补色关系。但前人讲的不具体，什么红、什么绿，各占多少比例，都不明确。又如前人认为黄与紫放在一起不好，但什么黄不具体，什么紫也不明确，更没有具体的比例关系。如果将小面积的粉黄与大面积的粉紫摆在画面上，用得好很明亮很新鲜，有现代感。我的画在大关系上常用这些色彩关系。我以为中国山水画在色彩上大有文章可做，这是古人没法做到的。

五、对景写生与背景写生的关系

对景写生的初期要解决的问题是认识对象与表现对象，掌握自然规律与表现规律，也有搜集素材的作用；到了后期，应更着重表达个人的感受。而背景写生则更着重表现，前者着重写景，后者更着重写情。

正如黄宾虹先生所讲：对景作画难在一个舍字，这句话很中肯。将大千世界收入一幅画面中，缩小了成千上万倍，该画什么不该画什么心里应有数。这里必须有整体观念，在作画前脑子里应有一个画面，具体作画时才不为眼前的一草一木、一山一石所左右。初学素描时，老师反复强调"第一感觉"，这是非常重要的。而我们在画的时候却很容易钻到局部而忘了整体大的关系，亮面越画越黑，而暗部越画越亮，结果大关系错了。山水画更容易出这个毛病，一棵草、一片叶子、一条条树枝去抠，忘了整张画的大关系，这幅

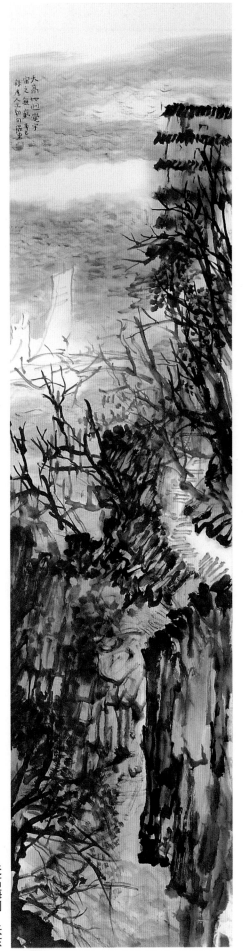

天高海阔　张东

37

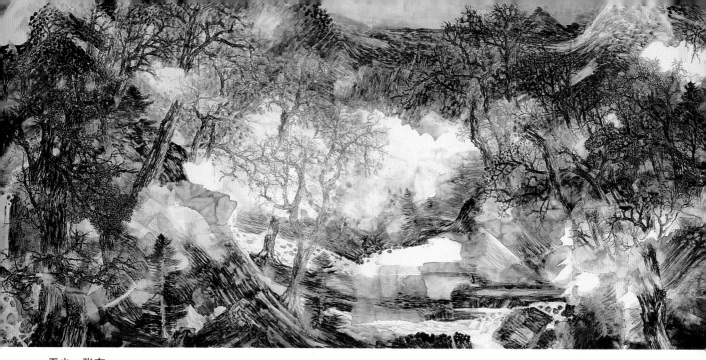

无尘　张东

画就很难画了。在画大景时更容易因小失大。在揣摩大师们的作品时，我发现他们十分重视也十分善于抓大关系。如八大的兰花：叶子用重墨，花与茎用淡墨，看似简单，远看十分强烈，很有力度。反观一些"小家"画兰，则往往把每片叶子都画得很有变化，叶子本身又有变化，前后又有许多变化，近看似乎十分丰富，远看十分灰、十分弱，成小家气。所以我认为大师抓大关系，小家只管小关系，泾渭分明。山水画也是如此，学生们的速写多用钢笔来画，工具限制他们不能用浓淡，速写时往往是注意大小关系而不致陷入局部，很整体。但一到画宣纸时就到处求变化、求丰富而搞乱整体关系。我要求他们毛笔当钢笔用，只用一种墨色先将大空间、大关系表现出来，在这个基础上再适当丰富。宁要大的空间大的关系正确、强烈，不要小的变化。从几届学生的实践来看，这样做有明显

的效果。有了这种观念，在对景写生时整体与局部的把握就能逐渐胸中有数了。

真实的景，往往有缺陷。黄宾虹先生讲：江山如画，正因为不如画，需要画家完善。前辈大师们在写生时都不满足于固定的角度，往往在作多方位的观察后，选定一个角度，以此为主，再作一些必要的移动，使画面更完美，更能表达对客观对象的感受。1983年我去青海龙羊峡水电站写生时，就认真寻找关山月老师所画的地方，我发现水电站那边的山形琐碎而不美，也不典型，倒是背后的山更理想。原来关老是把背后的山搬到水电站来了，这就弥补了真实对象的缺陷，使之更美、更典型，形成了那幅佳作"龙羊峡"。傅抱石与李可染先生的许多写生作品中，这些例子很多，这些都是十分宝贵的财富。我自己在学习与教学时，也逐步要求学生这样做，眼前的树不好看，可

以将别处有特色又好看的树搬过来；后面看不见而又有特点的景物可以先过去画，然后再回到前面来画；或者先画了前景再走过去画后面的景。这样使画面更能表达对当地的感受，更具地方特点，更完美。开始时，比看什么画儿什么谱，难免出这样或那样的毛病，多次尝试后，问题可以逐步解决。这里需要一个"勤"字，脑子勤、腿勤、手勤，懒汉是难以步入艺术殿堂的。

背景作画（或叫背景写生）难度更大一些。但是这对高年级学生来讲十分重要，过好这个关，再创作就比较容易了。外出写生也必须学会这种方法。在乘车、乘船时，途中有许多好的景，在行路途中也会遇到十分动人的景色，这时不可能停下来作画，必须凭记忆。学生有速写的习惯，也有相机。我一般不完全反对拍照片参考，但我反复与学生讲明，照片只能起很小一点参考作用，严格来说，作用不大！人

是带着感情看对象的，而相机是机械的，拍出来的东西与自己看到的相去甚远，再加上一个月后才冲洗出来，激情没了，只留下一点回忆而已。我主张画速写，哪怕几条线，与脑子里的记忆合起来，一住下来便可作画。但有的学生手老不停地画，见什么画什么，脑子没时间思考，这也不行。要有感而画，脑子里要形成画面，把最打动你的景在脑子里画下来。行车一天，心里有一两幅画就行。记什么呢？古代有一个笑话：一个小偷在闹市明目张胆地拿了商人放在桌子上的钱袋，当场被抓。别人指责他为何竟敢在众人眼皮下拿钱袋时，小偷回答得很实在：眼里只看见钱，别的都没看见。这种心理作为画家看景、记景来说就很正确。只记最能打动你的东西，别的一律视而不见。当然有些当地特有的、有代表性的东西，如房屋、树木要画些速写。两者结合起来，一到住地，趁感情强烈，记忆犹新时立即画出来。还有一种"移花接木"式的背景作画方法，即彼时彼地的景与此时此地的情综合起来。关老20世纪60年代东北写生时有两幅作品，一幅为《延边水田》，他当时介绍，水田是广东的感觉，延边的水田也类似；不同之处是近处的土山与当地的朝鲜族农民。另一幅《和平的图们江》的山是粤北的感受，图们江一带的山也类似，有地方特点的是当地的放排方式。这种背景作画是将共性的东西与地方特色的东西结合起来，更能调动人的生活积累，更能发挥主观能动性。这样的作品往往更精练，更概括，感情更强烈。1983年我在去敦煌的路上整天看到甘肃境内的景色几乎一样，这就不必专门记了，而房舍却很有地方特点，房屋周围的树也有其特点，我反复记录它的结构特点。突然见到有单峰驼在犁地，女的牵着骆驼，男的扶着犁，我立刻记下来，后来画成了《戈壁人家》。经骆驼城时，山是灰黄的，地也是灰黄色，与别处完全不

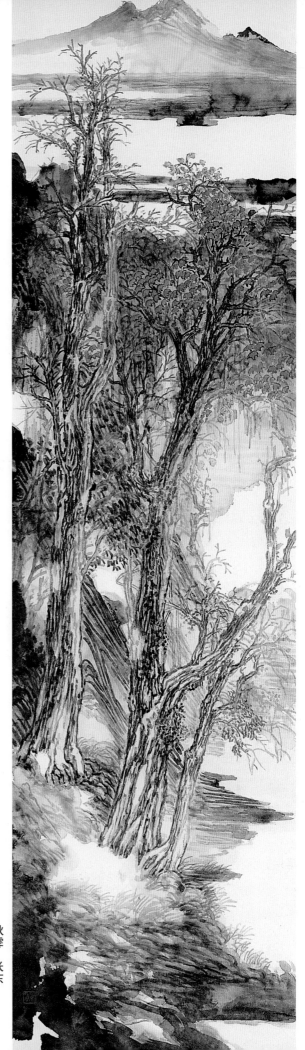

秋霁　张东

同，这些也凭记忆画成《陇上放牧》。与我同去的是一位搞西画的好友，他开始写生时，没画完一半光线就变了，有时画到一半时调色盘干得像水泥似的，没法再画下去。即使完成的画也类似习作。后来也试着背景作画，结果他的这次写生作品同行一致认为好的都是这么画出来的。我带高年级学生出去写生，在对景作画的同时，要求回到宿舍背景作画，到后期主要是背景作画为主。这样一来，学生动脑子多了，画速写的目的性强了。万事起头难，经验是靠不断积累的。画得多了，认真总结正反经验，就可以摸索出一些规律来。

然而背景作画到一定时候又可能出现概念化、"三板斧"的现象，用套路作画。这时就要求学生再对景写生，再画些具体的景物。或者对景、背景间隔开来练习。这样他们的写实能力与综合概括能力可以不断提高，再进行创作就不难了。

六、学生作品像老师与不像老师的关系

有一个普遍现象：某些大师的学生作品酷似其师，越是成就大的老师，其学生越像老师。这种现象又好又不好，初学则好，后期则不好。这里面有两个原因，其一，原因在老师，其二，原因在学生。老师是成功者，出于对学生爱护，让学生走老师自己的路才不至于走歪，才会成功。学生崇拜自己的老

师，长期耳濡目染，不知不觉地跟着老师亦步亦趋，忘了自己。按我所掌握的资料来看，大师们在他们学习的过程中，并不是以某一位前辈的作品作为自己唯一的楷模来步步紧随的。他们学习的对象很多，

古今中外对自己有用的都学，而且很会结合自己的特点吸收，融会贯通。同时无一不重视到生活中去印证、去再发现，最后形成自己的风格。齐白石是这样，黄宾虹是这样，李可染先生跟随齐、黄十几二十

秋泽　张东

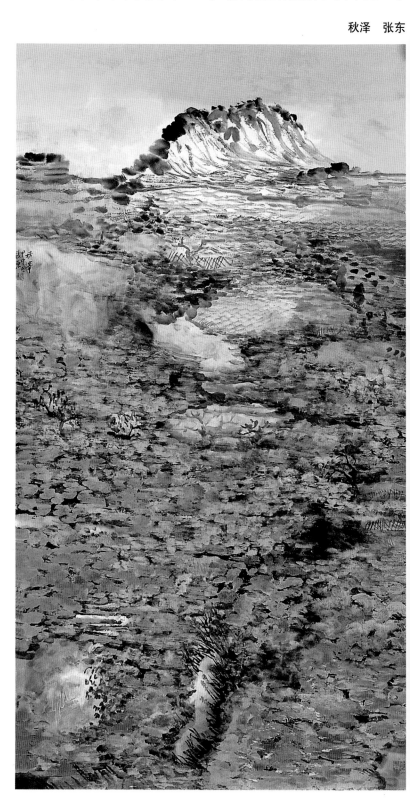

年，也不是齐、黄第二。人是很奇特的动物，世界上没有相同的人，即使是孪生兄弟、姐妹，形态、性格气质都有很大差异，更何况各人的经历、学识、修养、爱好、环境、际遇的多样性，绝不会重复。艺术就因为如此才呈现出万紫千红、千姿百态。如果人人一个样，那是很可悲的。

像指导老师，在学习初期，绝对应该这样。学谁就应该像谁，这样才能学到具体的方法与规律，为进一步触类旁通打下坚实的基础。但到后期，就必须按各人的具体情况有侧重地学其他，逐渐发挥自己的特点了。武术界也有这种例子，某人初期跟随某前辈名家，基本功打得很扎实，老师的本事都学会了（并不是能打败老师，而是该学的学到了）。满师后再到外面以武会友，或再拜其他名师学习别派精华，逐渐融会贯通，结合自己的身体条件，形成有自己特点的绝技，成为一代宗师。画界大师不也是这样吗？反过来，也有只守住本师门那一套的，往往一代一代衰落下去，呈现出"近亲繁殖"的颓势。这在艺术的天地里，也不乏其例子。我自己认为单凭我个人是培养不出大师的，对学生初期基础必须十分严格，而在高年级必须清醒地认识到要他们广取博收。他们探索，只要有点滴可取之处，都要即时肯定，引导他们逐步完善。千万不能将学生的那点"闪光"扼杀在萌芽

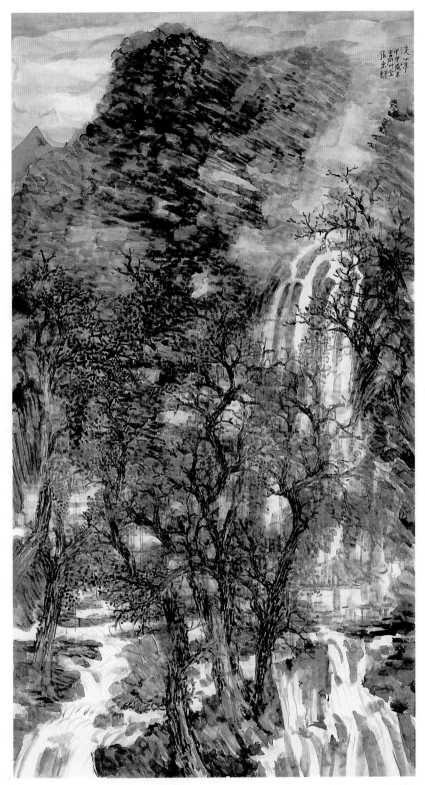

洗心亭　张东

阶段。对像自己的学生不特别钟爱，"听话"的不一定喜欢；而对那些不像自己，"离经叛道"、"不听话"的学生也不一定排斥，不一定就不喜欢，相反可能会更重视这类学生。实践证明，后一类学生在走上社会后大都有所作为，确有成就。

41

历届山水写生课程优秀作业选登

山水写生　陈映欣

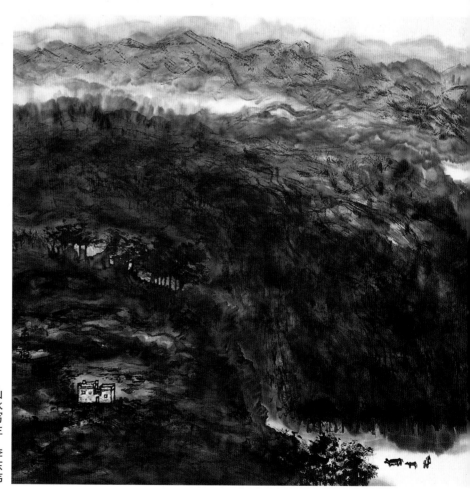

山水写生　李东伟

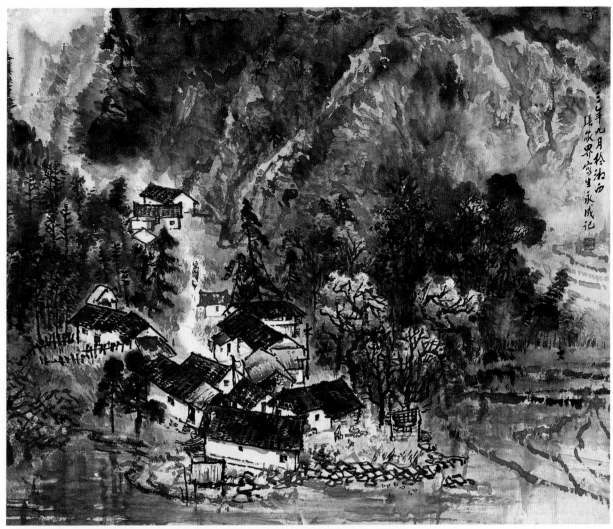

山水写生　朱永成

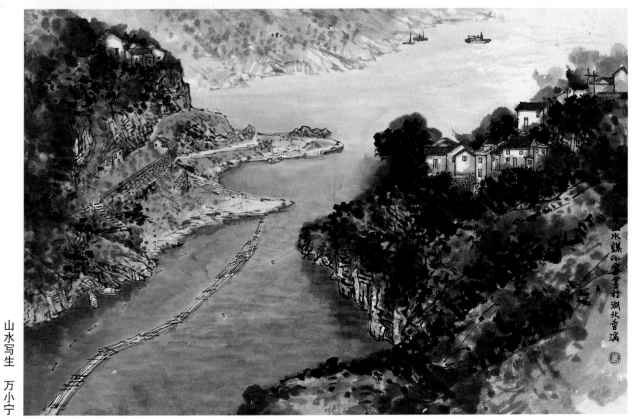

山水写生　万小宁

43

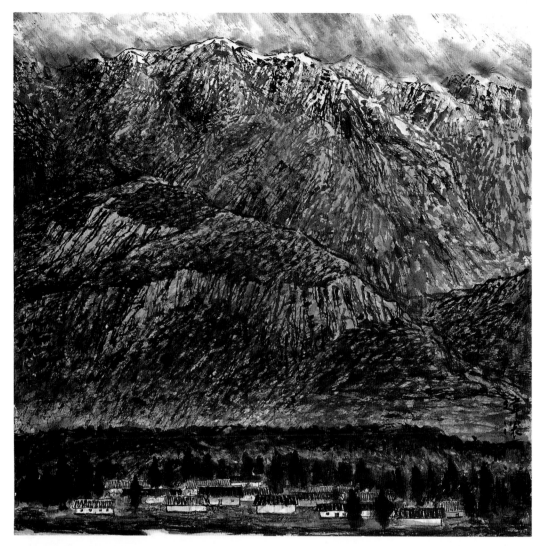

山水写生　莫伟浓

山水写生　陈朋

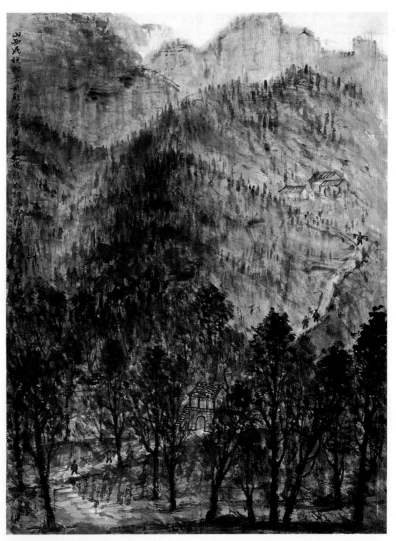

山水写生　陈永兴

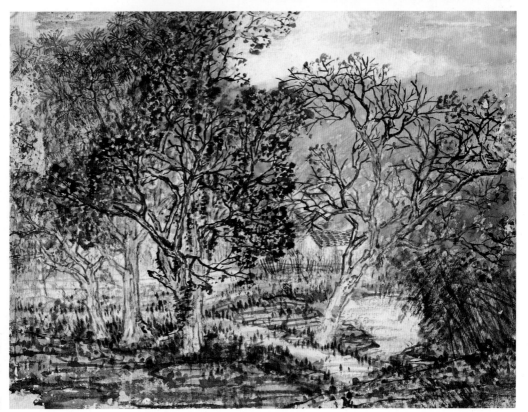

山水写生　肖进

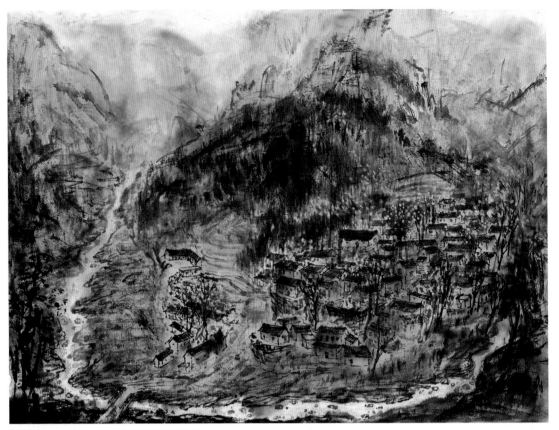

山水写生　赖铁聪

山水写生　张浅

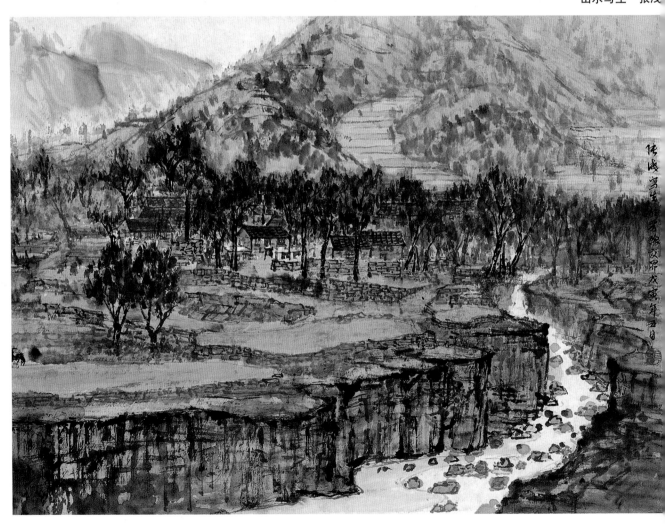

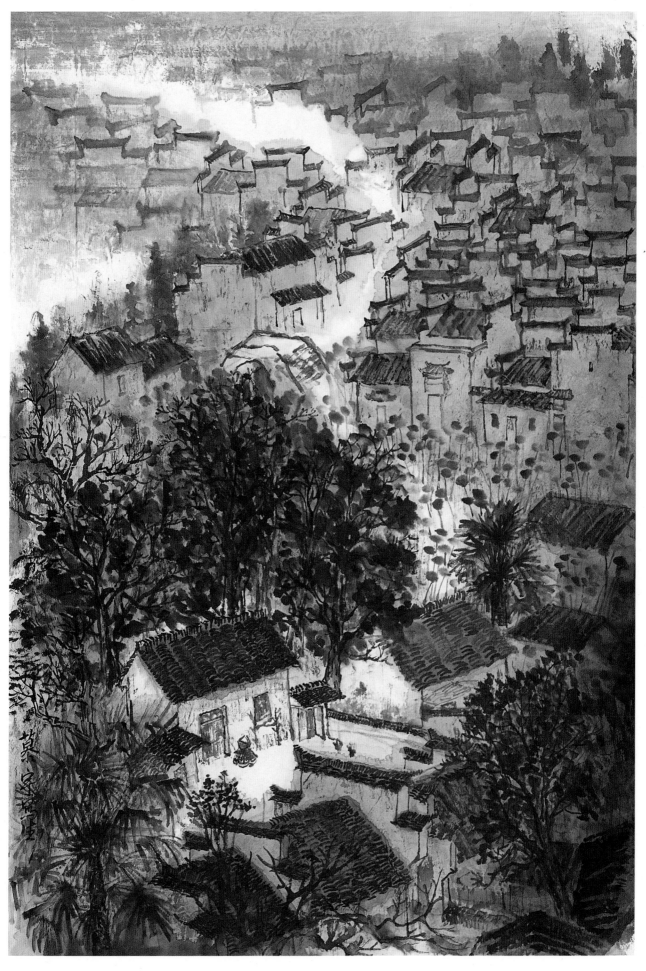

山水写生　陈暮宇

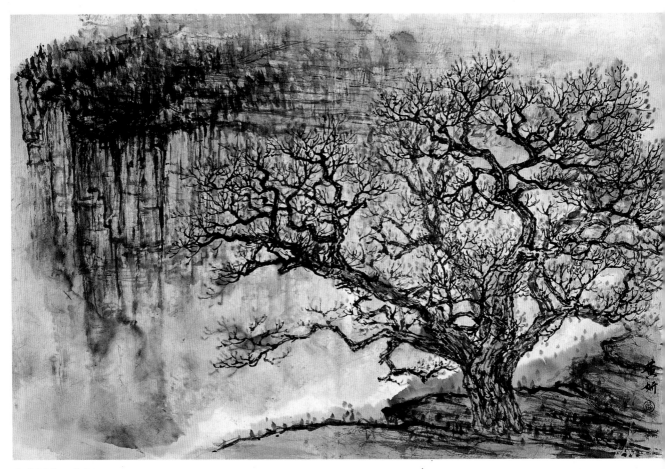

山水写生 黄妍

山水写生 黄妍

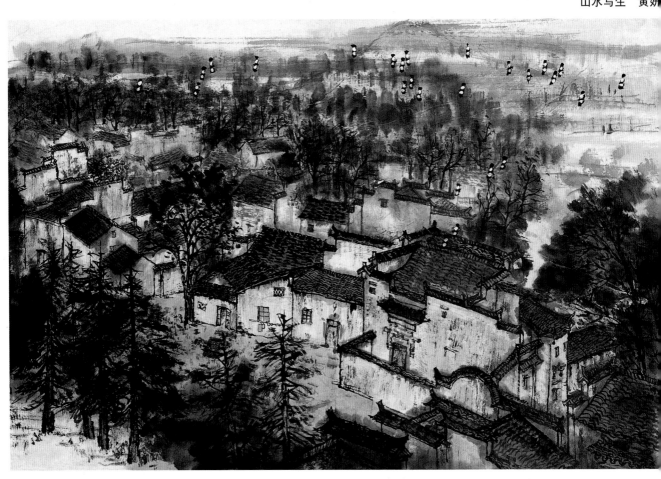

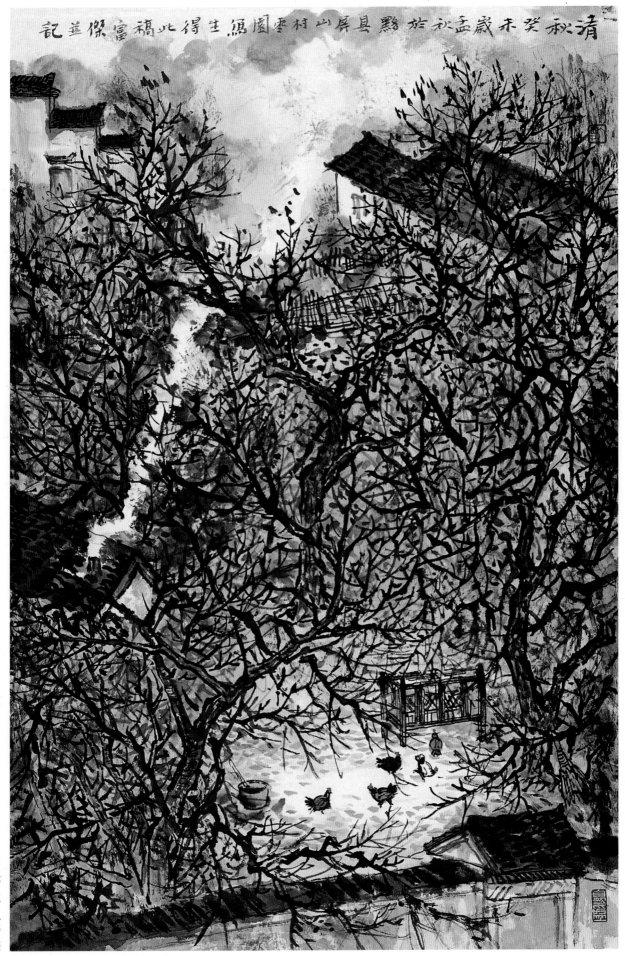

清秋癸未岁孟秋於黔县屏山村云围园得此生福北富杰并记

山水写生　余富杰

山水写生　陈永兴

山水写生　赵娲

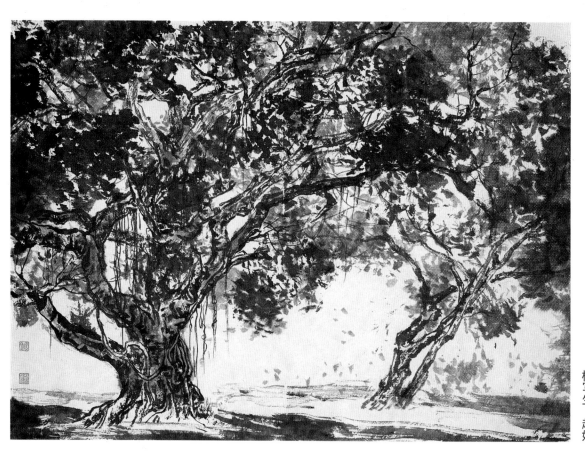

树写生　赵娲

50

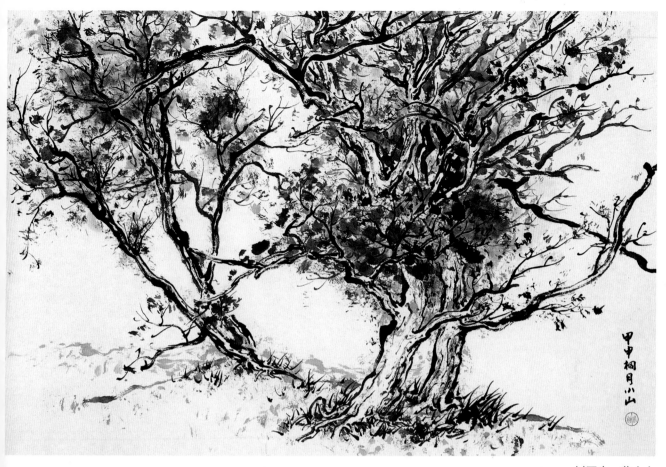

树写生　黄小山

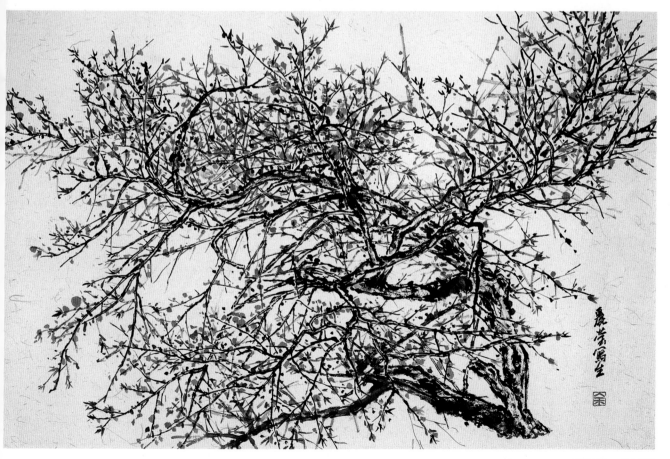

树写生　余丽莹

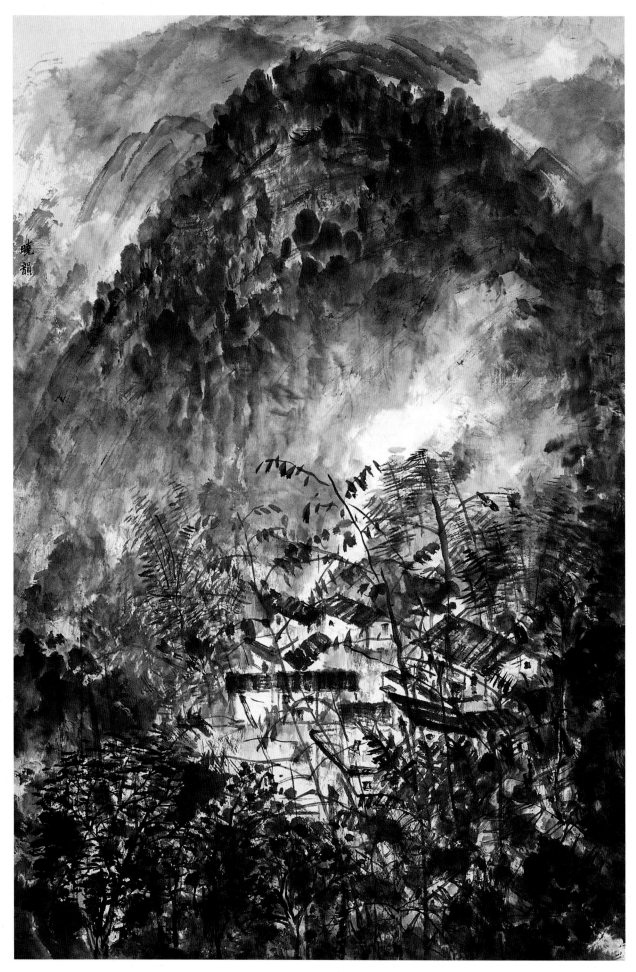

山水写生　陈晓韵

52

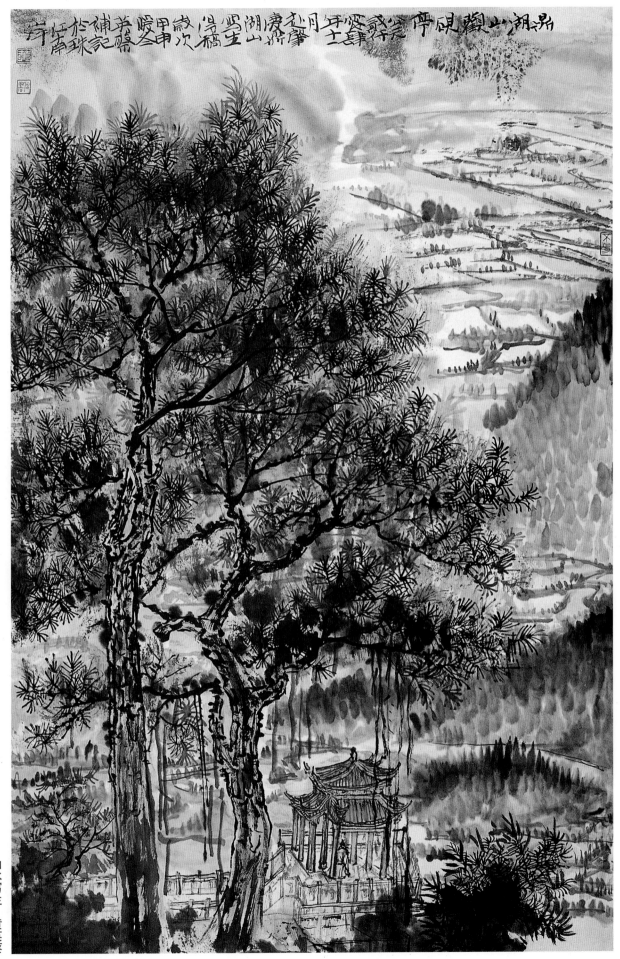

山水写生　黄英蔡

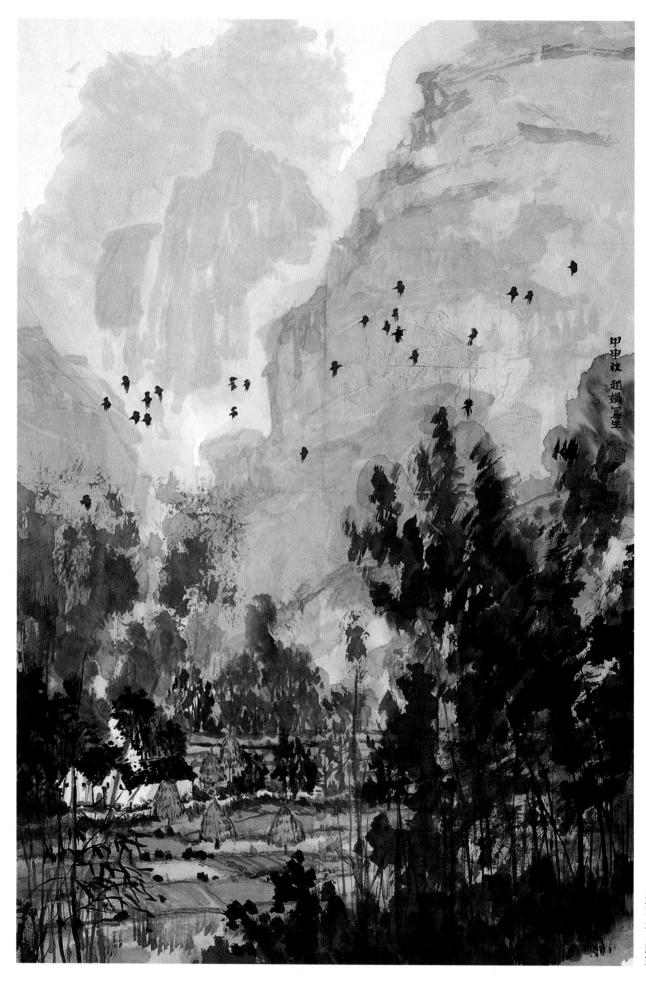

甲申秋 赵娟写生

山水写生 赵娟

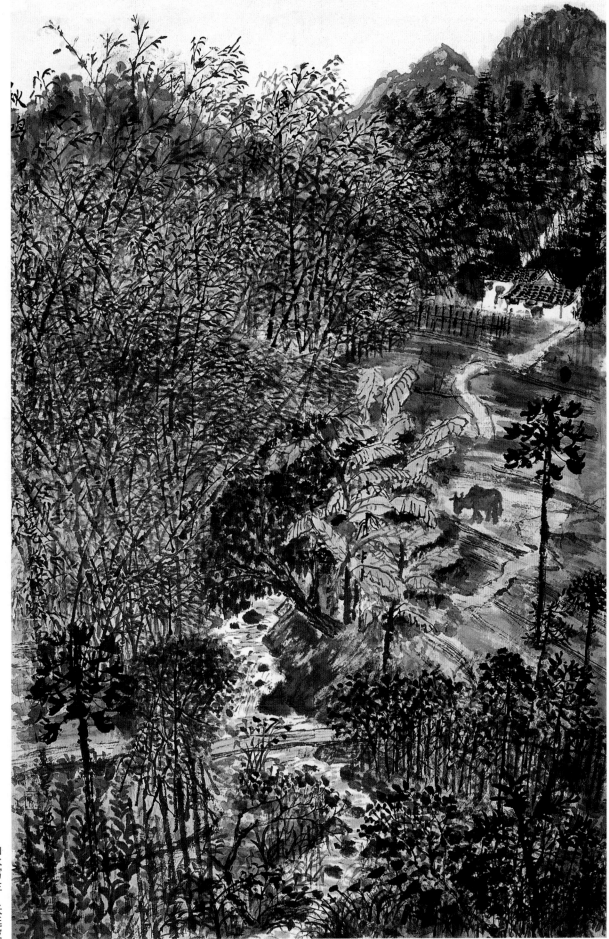

山水写生　张廷波

山水写生　陈俊霜

56

山水画工作室四年级毕业创作课程教学设计

第三章 创作篇

张彦

一、课程名称：山水画毕业创作（毕业论文）

教学时间：260学时 13周

二、教材分析

四年级毕业创作是对进入山水工作室的学习课程的总结，是衔接以上二、三年级专业学习的一个课程，它是在上学期专业学习的基础上进一步升华的阶段。

山水画的创作尤为不易，千百年的文化传统积淀，技法套路的完整性，审美格式的成熟等等。无疑是对同学们在毕业创作发挥个性，突破以往格式的挑战。同时也是对带毕业创作的老师的一次高难度的教学审验。其难度在于不逾规矩而又发挥每个同学的个性，将其三年来学习的专业知识技法和对生活的感受综合起来，推至极限，并有所发展和创新。

教材、范本是古代著名山水画作品，如《溪山行旅图》、《万壑松风图》、《庐山高》、《千里江山图》等。近代著名山水画家画集，如《李可染》、《石鲁》、《傅抱石》、《关山月》、《黎雄才》、《林丰俗画集》等。从古代的山水画家到近代一代又一代画家的努力和勤奋，文化艺术的传承亦可以从他们的作品中，体现出艺术个性，这些画册中所有优秀的山水创作皆可作为学习山水创作的借鉴。而更加接近我们的学习环境的是林丰俗先生的画集。作为岭南山水画家，林先生的山水创作可谓典范。从生活中的各个侧面，林先生皆以诗一般的意境纳入作品之中，注重现实生活，感悟客观之美，是典型的岭南生活写照，使其作品充满盎然生机。

本毕业创作课程，是同学们归纳学习历代山水画家技法的总结，可以广泛吸取众多教材中适合自己的构图及技法。更重要的是体会优秀山水作品的内涵和所表达的意境。

三、教学对象分析

根据教学大纲的课程安排，学生在经历了树石临摹及写生，宋人小品、历代著名山水作品（《溪山行旅图》、《万壑松风图》、《千里江山图》）等临摹课程，三次下乡写生课。近代山水画家名作临摹，小品创作练习等。足迹遍布太行、桂林、粤西等地。并积累了一定数量的创

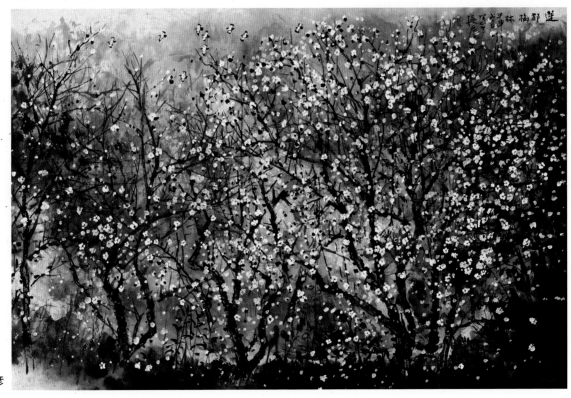

山水写生　张彦

作素材和个人感受，为毕业创作打下了一个良好的基础。但从整体来看，个别同学的笔墨基础和笔墨塑形能力还是比较单薄，在创作过程中，会碰到技法上的阻力。另外还有一些同学对领会创作山水画的过程所表达的意境，仍需要补课。

四、教学内容和目的

根据同学们的各自选题（题材），指导同学们采用不同的技法来表现。如水墨山水、青绿山水、矿物颜料等等。按照不同的阶段循序渐近而完成创作作业。其目的是要求同学们以最大的限度在学习中国山水画传统技法基础上，发挥自己的艺术个性，以及在技法上的探索。使同学们在此学习阶段之中走近和了解中国山水画的创作状态，为以后同学们在社会上独自进行山水画创作和探索打下一个坚实的基础。

五、教学重点

了解山水画创作的基本规律，并掌握和熟悉为表达意境和所采用的基本表现技法，如各种材料的使用。

六、教学难点

在创作过程中，如何提炼现实生活中的"意境"，同时又怎样能表现出"意境"。以及各种技法的熟练控制，做到技法和"意境"表达的统一。

七、教具准备

根据同学们所选用的不同技法，而准备各种材料。同时，准备大量的画册和适合创作的参考画集。

八、教学方法

集中讲课分析名家作品，示范各种技法的应用表现，交流讨论创作时所要解决的难题，个别辅导。

九、教学程序

此课程将为三个大步骤，按时间阶段，循序完成。

1. 完成数幅的创作小草图，找出同学自己对生活感受较深的题材，并找出最佳构图，初步确定创作的表现形式（写意山水、青绿山水或材料技法表现等）。

2. 将确定的草图进行放大，并局部性地研究技法，可以用多种方法尝试。进一步将技法和所表现的山水意境的矛盾如何统一的问题，逐步解决。并大胆借鉴其他画种的表现手法和视觉效果（版画、油画、年画等）来丰富画面表现语言。

3. 经过院系领导审查之后。在反复熟悉个人创作手法的基础上，进行完整的幅面练习和制作。更进一步地总结经验，解决在创作中所遇到的具体问题。如所在相对时间中的个人艺术风格（婉约、雄浑、朴茂、神秘）等。

4. 画展尺寸要求。根据国画系规定，以八尺对开或六尺整幅为标准。

装裱款式可以根据画面需要，各自安排，如传统挂轴和上框等形式。

5. 毕业论文。

根据学院规定，各科毕业论文以5000字为标准。按统一格式打印，一式六份。电脑储存光盘两个。

论文选题：结合自己学习感受和毕业创作过程的想法，以及对中国历代山水画论或中国古代名作的了解和认识，围绕本专业的学习目标，真实客观地表达出来。论点、论据、结论要明确，文理、段句要清晰。

山水　张彦

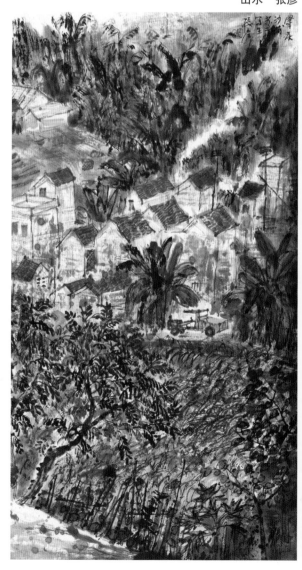

画余小札

林丰俗

（一）

如果要我谈点创作的问题，我总觉得有些为难，因为这是个既简单又复杂的问题。我向来是个好读书不求甚解的人，记忆力差，不善思辨，作画多凭感觉，甚至读书也凭感觉。因此，我也怕读观念思辨性太强的文章。我总以为视觉艺术最简单，一目了然。我平时思考的问题都不新鲜，于是认为大道理不必新鲜。古人已有半部《论语》治天下的说法，我还要加什么意见呢？要我谈点想法，总不能交白卷，得拈个话头来说。

那就先说说"传统"这个旧话题吧。我对"传统"这个词的理解是历史的、发展的和客观的，它一直存在于人类的文明史中，过去、现在、未来都客观地存在，那也就包括自己在内正要做的事情。我从来都没有想到要把"传统"放在橱窗里加以封存、批判或反对。当然，我没有深究史学和社会学，因此，我也没有觉得"传统"是个沉重的枷锁和包袱。我从小喜欢画画，习以为常，只想把想画的画画出来，根本没想到这是在肩负着的历史使

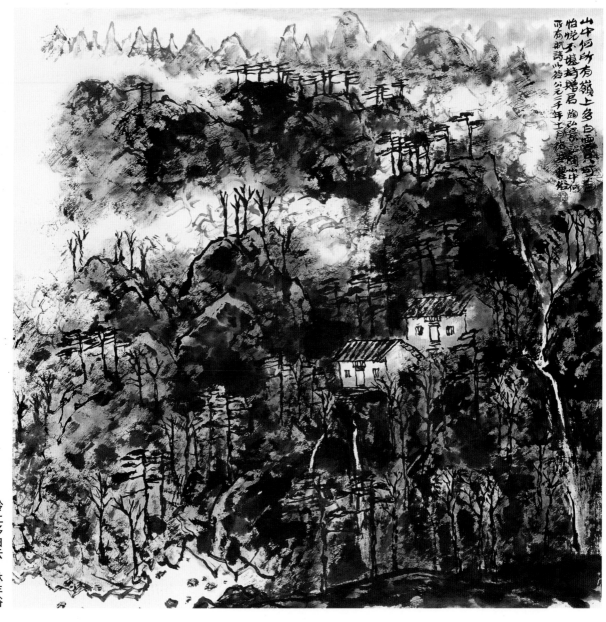

岭上多白云　林丰俗

59

命。再说"创新"，我认为，正常的作画，即创作，本来就有不同程度的"新"，而且，求新是手段并非目的。何况，"新"多少也不是艺术品好坏高低的唯一标准。若是我个人实践经验，我赞成温故知新。旧未必都不好，新未必都好。

再说写生吧。本人在学习中，曾认真地作过写生，也建议过许多人去对景写生。同时，还说写生是手段，是学画的一种方法。虽然，写生也可以是创作的一种方法。但是，写生既不是艺术创作的唯一目的，也不是学习的唯一手段。古往今来，写生的方式也是多样的，尤其是中国画的意象造型特点和诗化空灵的境界要求，写生就要强调自身体验和感悟，强调主观精神的映射，写生也要体现自身的修养。正因此，我也赞赏"得意忘象"或"得意忘形"的说法，但绘画是有形可象的。这个形，不能理解成单一客体的真实的形。应该理解作艺术多种类别的造型，也正如此，绘画就不可能是玄之又玄的语言游戏。说到这里，我觉得国画的对景写生还是有些话题可探讨的。比如，从美术史的角度来看，如果说中国山水画的发展过程中有几次高峰，那20世纪五六十年代初的山水画也是一次高峰。这次高峰便是与当时的几位大师重视造化自然，亲身体验对景写生、速写和研究的创作有关。外师造化，中得心源没有过时。我不赞成对艺术创作方法作太具体的规定，艺术创作需要感悟，也很难讨论出个最佳方法。画画，要淡化杂念，选个自己的

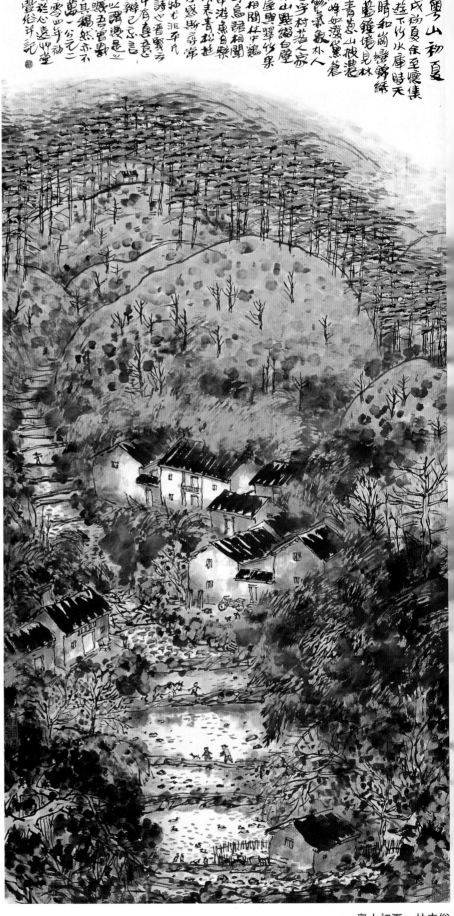

粤山初夏　林丰俊

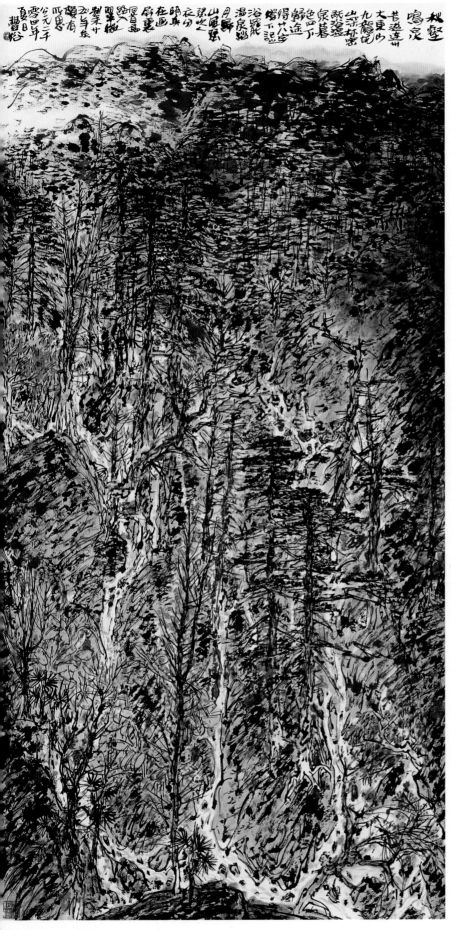

秋壑鸣泉　林丰俗

切入点。关于这些，前人及时贤已说了很多很中肯的话，本人并无过人之见。

直到现在，我还是遵循"真、善、美"这个创作原则的，我也重视对它注入我所理解并喜爱的内容和思想，但我从来没有想到要反对它，这也许是我保守的地方。艺术创作原就有自身的规律，艺术不等同于科技，构成光辉灿烂的中华民族文化，原本都是由勇于创造与具有真知灼见的保守两方面组成的，二者相互砥砺，从而把艺术深化并推向高峰。每个人有每个人的审美选择，我们再不能只歌颂李白，批判杜甫，这太冤枉了，他二老都在创作，只是性格审美不同，而采用的方式不同罢了，少一位就没有唐代的博大文化。

作画是具体而又形象的，理想是抽象的。艺术理想与真实的艺术作品是有距离的。东坡先生说："作画与形似，见与儿童邻。作诗必此诗，定非知诗人。"他老人家在告诉人，艺术创作要提倡灵活，要有驰骋的思维空间，要有想象力，要迁想妙得。但我们若把它理解成作画一定不要那个形，作诗一定不要既定的这个意思和内容，这想亦大谬，艺术创作本来便没有常规和一成不变的成法。石涛说："至人无法，非无法也，无法而法，乃为至法。"《金刚经》说，"以言善法者，如来说既非善法，是名善法"，也都是说这个道理。

也许我受到传统文化的深刻影响，我尊敬我们的先贤和前辈，尊重我们的同辈和后辈，但我也绝不忘记自己。画画可以"得意忘形"，做人却不宜得意忘形。理想是无限的，

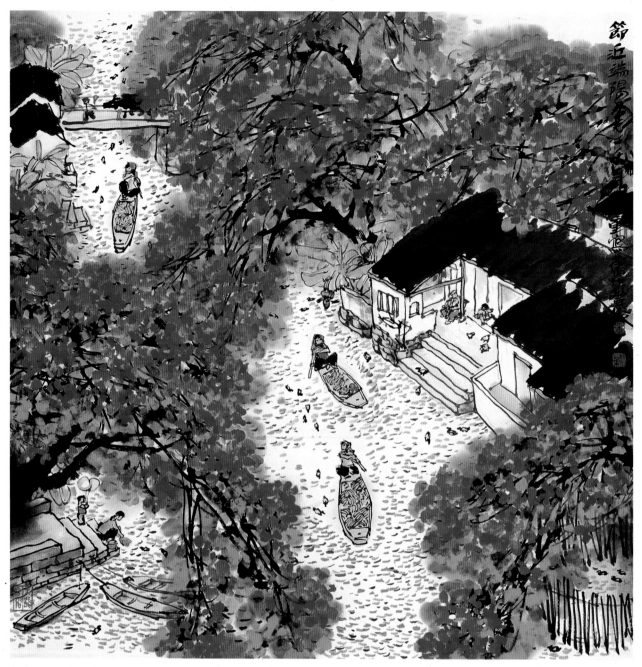

节近端阳　林丰俗

而自己的能力却非常有限。如果把二者的交汇点定得好，这种有限也许便会成为个人的艺术特色。

关于艺术流派，我在一篇短文中曾说过："流派是后人或别人对自己的评述，自己是完全不必认定家数的。至于地方文化和师承的影响是肯定的，也是客观的。艺术品类是多样的，艺术层次有高低，但品类没有高低，高低的判别是看具体的艺术作品。由此观之，艺术流派只看差别，不宜强分高低。不顾自己的品性而按世俗标准去认定家数是无益的。"下下人有上上智"，每个人都有自身价值，每个人有每个人的审美理想，每个人都必具信心。个人的艺术追求是相当自由的，这种自由的基础是作者应具备一个自然的心态。

"真趣盎然留肺腑"，"须知妙语出天然"。要得妙语，尤需天然，天然就是自然。这么说，自然又是艺术品中的最高境界。要得到这个境界，路漫漫，路亦多多。我们多数人都是肉体凡胎，只能希望在上下求索的苦学中参悟。即使如是努力，想来还有不少人是劳而无获的。当然，在众人中，也不排除有大智慧者，能超凡入圣，顿悟成佛。人们的气质不同，修炼方法不一样，思路难以强求一致。不过，在艺术追求中，单靠机巧与自我膨胀，大抵亦是很难成大器的。

在山水画创作中，许多问题还在探讨，比如生活的感受和体验，境界的发现和发掘，还有构思、构

图以及笔墨等等的具体问题。许多问题，我认为都是永无休止的讨论题。我想让我的作品去说话。在艺术追求中，得失在所难免，短处伴着长处而来，用美妙的词语掩饰不了缺点。何况，在艺术创作中，个人的特点便包含着长短两个方面，世上事都如此，这雕虫小技又何足论哉。

（二）

记不起在哪里读过两句诗："会心山水真如画，巧手丹青画似真。"语虽平常，可做起来实在不容易。又正如画山水画的人，都习惯以"外师造化，中得心源"为座右铭，而从每个人的作品看来，却又不难发现各人在理解上的距离。

我出生于农村，又曾经在山区工作了一段相当长的时间，那时做的也是农村基层工作。由于种种原因的凑合，在那不算短的十几年里，没有机会画画，这至今还是很以为憾的。然而，正是那段特殊的生活经历，使我对乡村人的精神以

木棉　林丰俗

及他们的生活环境，有一种特殊的感情。直到现在，每当我有机会到农村，就有几分如归的感觉。

长期的生活，使我形成了一种偏好：对平凡而又朴实的乡土田园的热爱。当年，我从一个山村转住到另一个山村，常常跋涉于云雾弥漫的山路之上，闻山花送来阵阵幽香；置身密林深壑之中，听鸣泉铮淙，鸟语婉转。大自然的赐予，不断充实着我的胸臆。多少次我与山里的朋友手拉手蹚过急流山溪，在高大的松树下歇息；在冒雨搭起的临时工棚里度过疲乏而又香甜的夜晚。那挂满松烟的土墙瓦屋，那简朴的村头小水电站……这些对于我是多么熟悉和亲切！在那里，我与山里人分享着春种秋收的劳作和欢乐。亲身感受的种种情景实在太深刻了，这是我永远所不能忘怀的。《石谷新田》、《大地回春》等创作便都直接来源于这段时间的生活。我确信，用饱满的情怀投身于大自然之中，就一定能从这"人间烟火"中获得素材，在寻常的景物中发掘出不平凡的诗意。

生活提供了作画的原材料，画面揭示了生活的诗意，诗意中编织着作者的精神。我想，这便是情感于景，借景抒情，融情于景的全部意蕴。如何揭示生活的诗意，这是个复杂的问题，也是创作中的最关键环节。"造化"与"心源"之间如何贯通统一？苏轼

玉屏春深　林丰俗

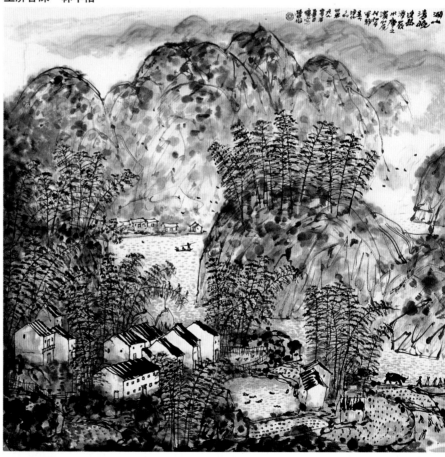

湖山清晓　林丰俗

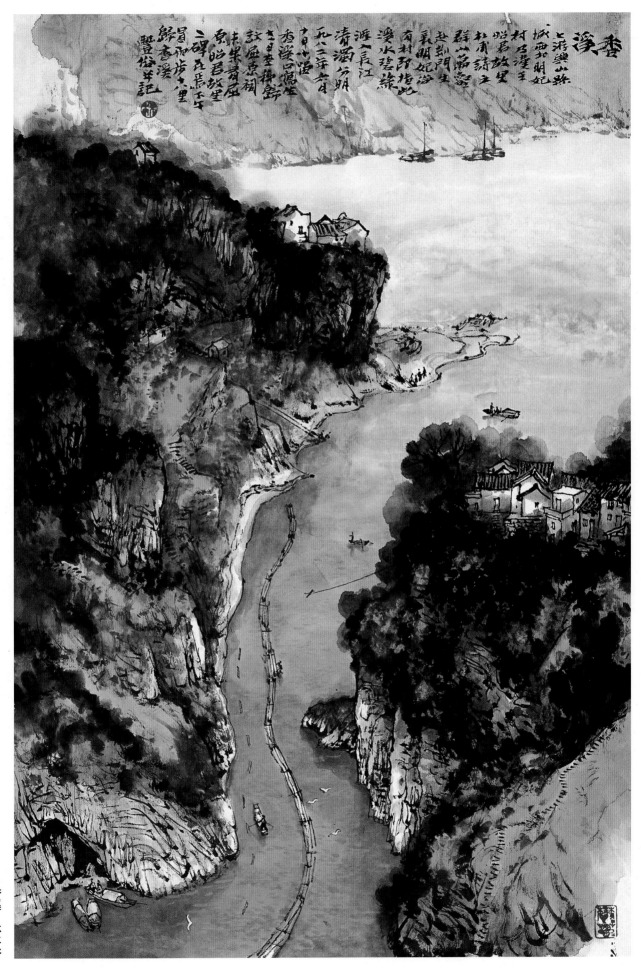

香溪
香溪上游兴山县城西北明妃村昭君故里杜甫诗主群山万壑赴荆门生长明妃尚有村指此也昭君涉水碧绿滩入长江清澈分明一九八二年六月中旬过香溪口忆起屈原昭君故里二碑亭在焉不夫余步水里归香溪聊志风俗草記

香溪　林丰俗

65

说："有道而无艺，则物虽形于心，不形于手。"(《书李伯时〈山庄图〉》) 这里，个人的审美旨趣起着很重要的决定作用。同样的自然景物，不同的人可以做出不同的诗篇，或奇伟、或劲健、或清新、或沉着、或豪放、或典雅、或绮丽……由生活升华到艺术，要遵循艺术创作规律，妙造自然。在山水画创作中，不管如何地意匠经营，我希望追求的总体效果是：形象生动，意境朴实自然。因此，创作的时候，我比较重视大自然提供给我的主要原型和具体感受。以此为基础，进行集中、概括、联想和重新构建的艺术构思。艺术构思向来是主张迁想妙得的，而迁想的前提是对现实生活的深刻体察。与塑造人物形象一样，我想使我的画面意境，包括其中的山川草木也各具个性。譬如，肇庆市古城墙上有一棵古老的木棉，巨大的主干已被雷火劈去半截，可是它还顽强地活着，从折断的躯干上分出三杈粗壮的枝柯，耸立青空，雄伟峻峭；春天，屈曲如铁的疏枝绽出灼灼似火的红花，在它主干断口处还长着几箭碧绿的量天尺（剑花）。它，就像是一位饱经风霜的铮铮铁汉。从它身上，人们不难感受到一股坚忍不拔、顽强向上的强大生命力。强烈的视觉形象，促使我采用肖像画的形式为它造像。我想，生动可信的树的形象就能产生相应的艺术感染力。

许多人都在努力寻找一种足以表现自己审美个性的独特技法。反

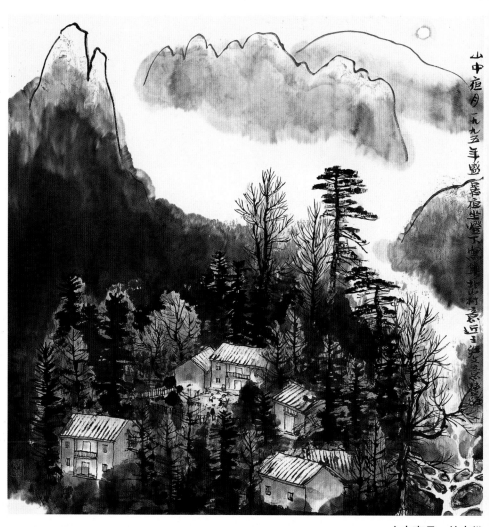

山中夜月　林丰俗

复锤炼自己的艺术语言，在形式趣味上苦苦求索，这种勇于实践的精神，是很值得钦佩的。但是，假若离开自己真切的生活感受，单纯在形式领域里搜求形式，那无异于缘木求鱼，实在难以达到目的。不适当的过分的形式处理，可能会淹没朴素的生活感受，其审美效果只能给人以造作矫饰、华而不实的感觉。技法探求的实践不断证明：我没有一鸣惊人的本领，我深深感到，要获得独特的艺术语言，最好的办法，还是回到生活本身来寻找。诗人元好问有句云"眼处心生句自神"，面对大自然，触景生情，以情立意，用最大的努力，把这种特定的真情表达出来，那也许便会有别于前人和他人的地方了。换言之，强烈的审美感受将激发你冲破原有的笔墨形式，去追求达到你所

设想的艺术境界。

春天，大地复苏，草木竞萌，我不止一次地对着雨后的山区梯田中黑黝黝的巨石和绿油油的秧苗产生强烈的情感掣动。这种特殊的视觉形象和审美感受，使我不能满足常规的画石着色程式。富于装饰趣味的木棉和油菜花，以及晨光晓雾，交光互影灿烂宛若春天的云锦。大自然本身是那么动人心弦，于是，我在生宣纸上尝试用一种勾线填彩、色墨相兼、工意并举的技法。南国初夏，塘边溪畔，屋前屋后，凤凰树盛开着鲜若朝霞的繁花，红花绿叶，特别鲜明夺目。经过反复琢磨之后，我只好放弃了"水墨为上"的古训，去研究色彩的语言。所有这些探求，目的无非就是使技法效果接近我心中所渴求的意境而已。大自然是丰富多彩的，我不想将我

66

中离溪　林丰俗

然，要进行艺术创作就必须掌握一定的具体技法。对具体技法的掌握，每个人有每个人的起点，要充分估计民族特点和地方特色的可贵价值。但是，现实生活是那么绚丽多姿，人的感情犹如天上云霞，瞬息万变。因此，创作的时候，就不能按照固定的格式去削足适履；或者是自守家派陈法、划地为牢去限制自己的澎湃激情。我想，艺术上的所谓流派，主要是后人或别人对自己的分析和评述，自己是大可不必认定家数的。缺乏一定的文化修养以及情真意切的生活体察，即使你选用的家派技法最高妙，那也是难以创造出富于感染力的艺术品的。说到这里，我深感到自己的浅薄。我希望不断学习我所不懂的东西，不断在生活中寻找艺术的宝藏。

（三）

朴实的艺术境界，至今还是许多人所愿意追求的。李白诗"清水出芙蓉，天然去雕饰"说的也是这个意思。假若求之于画，我想，便不是简单的用笔粗细、用色多寡之类的问题。当然，也不是摹仿儿童作"老莱子娱亲"状便可以奏效的。我想，在艺术探索中，不装腔作势，不妄自菲薄，也不必左顾右盼唯恐不够时髦；要诚实地认识自己，存真心、真意、真情，便可以大大方方、坦坦荡荡去追求那理想的境地。

题材之选取、内容之确定虽然重要，但到底还是偏于理性的抉择。如果是"真趣盎然流肺腑"、"须知妙语出天然"，这对于山水画创作来说便显得更为重要。这既无须凭"阳春白雪"来自矜高雅，也无须借"下里巴人"来自炫质朴，笔下完全不必隐瞒自己的真情。田垄、山林、土屋、溪流……之所以多次出现在我的画中，这无非与我长期生活的范围有关。那些平凡而又平凡的景物，常常勾引起我对淳

在创作实践过程中摸索到的一点表现技法固定下来，化为一种新的程式。当然，程式作为比较稳定的形式因素，有它的相对独立性，也能为概括对象以及表达意蕴提供方便；但是，程式又可能为自己作品设下概念化的陷阱。我愿意在生活中不断获得新鲜的形式启示。

关于如何对待传统、学习传统的问题，许多人都作了辩证的正确论述，在这里，我就不想多谈了。但是有一点可以提及的是，我觉得不适宜把前人或今人的某种技法形

式作为衡量作品高低、好坏的标准。清诗人赵翼就明确说过，"自身已有初中晚，安得千秋尚汉唐"，传统不是各种具体庞杂的技法大成，传统是具体历史时代的社会生活审美好尚，代代更新、不断发展的矛盾过程，它从来未曾静止过。学习传统，与其说是对某种技法的模仿，毋宁说是对生活与艺术之间某种关系的理解。"满眼生机转化钧，天工人巧日争新"（赵翼《论诗绝句》）。生活内容和艺术实践，日新月异，传统就不断发展和丰富。当

厚隽永乡情的回忆，我不希望用太美丽的辞藻来冲淡这种质朴感情之表达。

审美素养决定艺术家的艺术个性，只有强烈的艺术个性才能充分表达自己的炽热感情。至于表现形式，其中包括着使用手段和工具实施。手段的变换和工具的改革能创造个性吗？我想，倒不如反过来说更合适：个性创造手段，手段需要相应的工具改革。因为这样，我更希望经常回到大自然中去，回到我所熟悉和热爱的地方，让我的感情得到冶炼和舒展，藉此来发掘艺术的甘泉。刘勰说，"夫情动而言形，理发而见文，盖沿隐以至显，因内而符外者也"，斯言得之。

"目识心记"是中国画家捕捉艺术形象的传统方法吧，这对于抒发感情、醇化意境、强化形象当是不无好处的。至于刻画具体生动、多彩多姿的艺术形象，单凭"心记"就不是人人都靠得住的了。写实不能说都是自然主义，捕光掠影也不等同于"写意"。直到现在，我还不敢低估写生和速写的作用，而且，常常要在画面上辅以若干的文字说明，我想，山水画是直接表现意境的，具体、生动的景物形象是构成意境、深刻性的必要因素，只有深刻、生动的意境才足以动人心弦。

"诚能直达，道可旁通"。这是一位朋友告诉我的一副联语。且不管这其中"道"之原意是什么，如果借来谈谈为艺之道，想也未始不可。艺术的实践中，古往今来，成功的经验不胜其数。我没有理由可以不向别人学习，但也不可以忘记自己也在走路。不存心骗人，也不欺骗自己，这样，在艺术探索过程中，也许便可以触类旁通，而达到殊途同归的目的。

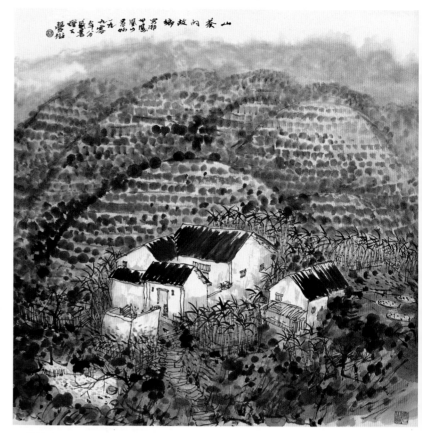

山茶的故乡　林丰俗

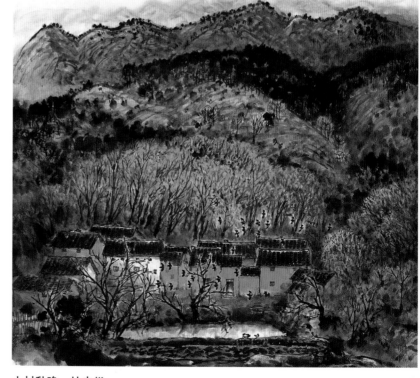

山村秋晚　林丰俗

谈笔墨技法重新组合的美学价值

李劲堃

所谓表现是一种造型与技术相结合的产物。它指透过艺术家的造型与技法的运用表现出自然、事物与人类社会现象的创作，所谓经典的艺术品除了有重要的意义思想外，其在表现技巧上一定是富有创意精神的。

中国画有着悠久的历史和优秀的技法传统，但在近年来由于表现的载体似乎已超出原来的技法所能承载的能力。在表现上已力不从心，加上近代的外来文化因素发展的威胁性及当代青年艺术家出于对艺术期望值的超常规发展，形成了影响极大的"中国画穷途末路"的言论出现。中国画的发展显得举步维艰。

本文基于笔者近二十年的中国画教学及创作经验，想从几个方面去剖析中国画的表现技术、审美价值存在与发展的可能性问题。

从古代的图腾、新石器时期的彩陶到现代的中国画作品，无不以构思精妙、技法严谨而显示出其艺术价值和魅力。作为视觉艺术的绘画，需要有一种与之相适应的艺术语言，来表达其形象和内涵。在表现的过程中所运用的技巧愈接近理想，那么体现的形象及内涵也就愈完整和强烈。中国传统笔墨技巧是中国画主要的造型手段。石涛在他的画语中指出："夫画者形天地万物，舍笔墨何以形哉。"张彦远更把笔墨作为体现意志的手段："夫象物必在形似；形似须全其骨气，骨气形似，本于立意，而归乎用笔。"可见，艺术创作决定了对表现技巧的需求，而表现技巧的研究和创

造又反过来影响艺术创作。从而使绘画向更完美和质量更高的方向发展，事实上，"绘画离不开形与色，离形与色，即无绘画矣"。倘若中国画缺乏对具有独特美学价值的笔墨技巧的继承和发展，中国画就根本

不能形成到今天这样完整的体系，甚至会被其他艺术所淹没。

中国传统绘画的形成，尤其是山水画的发展可谓源远流长，隋唐之后更蔚为大观，名家辈出，流派纷呈，在传统审美、文化结构、社

幻象
李劲堃

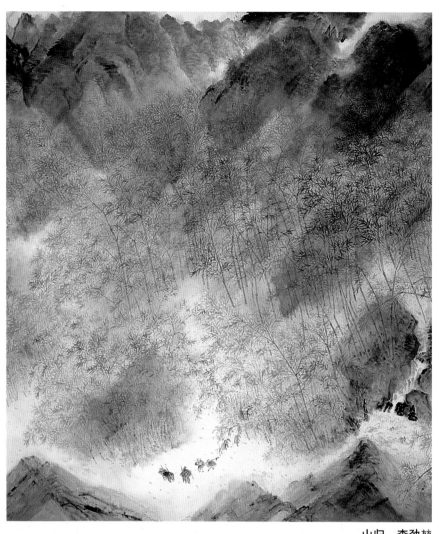

山归　李劲堃

合，才能引起旧习惯的"核变"形成新的习惯。

"艺术创作过程的主要阶段：产生和'酝酿'形象，通过创造作品的思想线索来实现形象构思，为体现作品的造型手段。创作中所谓思想线索，就是指现代意念。现代绘画创作，随着社会的进步、科学的发展，而开拓了新领域，产生了新的艺术内涵，作品除体现传统审美中怡悦性情的要求外，更多的是从哲学的角度反映认识价值和态度，研究和探索人与自然的关系，并试图从中国古典哲学的角度，反映宇宙观的空间意识。

要使笔墨技巧达到表现创作意念的同步要求，就必须在笔墨技巧的运用，在形象塑造、形式构成等主要方面进行新的探索和尝试。

艺术品的创作，实际是一种实现的过程和制作艺术品的过程。由于艺术本身的性质决定了它反映客观世界的特性，它是客观的艺术反映，是艺术家把自己对客观世界的态度和理想用一定物质材料（绘画上用纸、色彩、线条），用一定的表现手法传达出来的。人们把这种表现艺术形象的技巧称为艺术语言，"艺术语言（艺术的媒介）在艺术传达中就不仅仅是一种符号，它是长期的历史发展，并且经过艺术家的创造性地加工的艺术语言"。从传统笔墨产生的过程中，可以清楚地知道它不是一些简单的"点与线"，"而是一种源于生活并具备再现和描绘事物的感觉的具体性"。而且是含有特殊美学价值的抽象符号。众所周知，世界形形色色的事物都是由有限的"元素"，以不同的方式不同的排列组合而构成。如果把构成艺术整体形象的笔墨程式符号比喻成一种"元素"的话，

会环境的影响下，沉聚形成它具有独特审美概念、独特美学价值的传统笔墨技巧。它给中国山水画创作带来了一套完整的表现程式，这种所谓笔墨程式是由各种不同的"点"与"线"符号组成的。以中国山水画中皴法的形成与自然印证，我们不难发现它产生的规律。它既不是简单地摹拟生活，也不是"臆造"空想的产物，而是画家通过对自然界的观察后，经过艺术的概括，艺术的创造而总结出的适合表现不同地质、地貌及各种不同气氛的符号，这些笔墨符号并不代表什么具体现象，但从笔墨中却流露出一定的象征倾向和审美概念。正如一件优秀的书法作品，往往在你尚未看懂内容时，已经被作品中笔墨所体现的力量所震服，笔墨的交织就如天地之气在汇聚，动人心魄。

中国画传统笔墨技巧，经过历代演化、创造，在社会形态、文化结构、审美观念的影响下，逐渐形成了具有独特美学价值的笔墨技巧，它既给中国绘画带来了一套完整的表现程式，也形成了相对稳定的架构。

形成一种传统习惯，无论对个人还是民族都是困难的。所谓习惯就是意识与潜意识的统一，这种意识和潜意识都建立在长期的经验基础上。个人、民族、时代的独创性渗透在这种习惯之中。因此创造就意味着要克服一种习惯的约束，同时确立一种新习惯。要突破传统就必须从传统和审美习惯中吸取某些"合理的内核"，习惯只能用习惯来克服，与新的习惯的外部动力相结

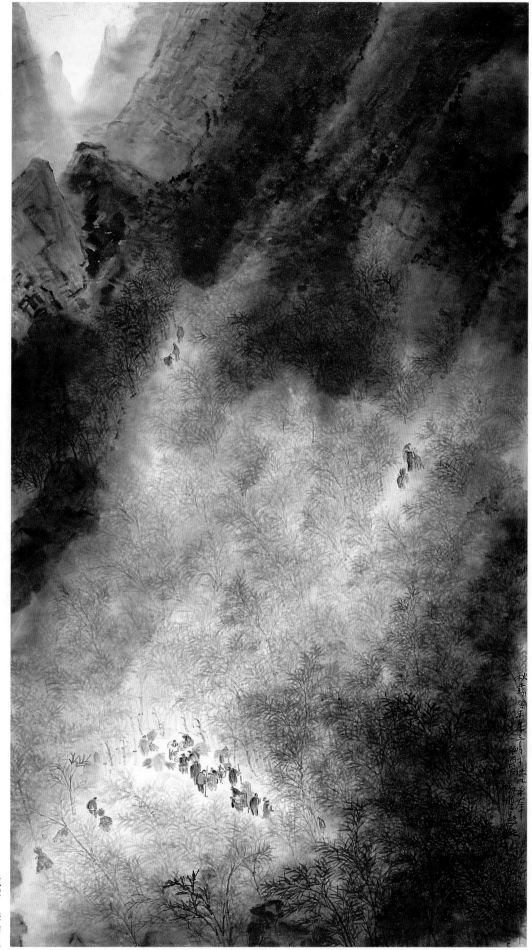

秋雾　李劲堃

那么它就是一种美的"元素"，是一种随着社会变化而不断发展、丰富的美的"元素"。它既是艺术形象的分解，又能组成任何视觉形象的。正如书法中点、横、竖、撇、捺、钩、剔构成了书法艺术形式美的基本要素，传统山水画的程式符号是钩、皴、点、染等技法组成一样。大家都知道，这些笔墨程式符号，从它产生的时候起就代表一种人为的意志和感情因素，古人正是运用这些具有特殊美感的笔墨点线符号，经过匠心独运的艺术组合，创作出既有主观感情又有笔墨技巧的可视的艺术形象的。

如果我们设想，把范宽的《溪山行旅图》中构成各种自然形象（包括山水树石、土木行人）的笔墨符号，从每个局部形象中分解、孤立出来。那只不过是一些"娇柔多姿"、韵味十足的"点"与"线"。一旦将这些不值得惊奇的"点"与"线"，按照画家的意图放在画中适当的位置上，顷刻间，每一点、每一画都像输入了生命一样，在范宽的画中显露出一股直逼面门的气势，像音乐的"音符"在"乐章"中得到"变奏"产生新形象，不是"点"惊亦不是"线"奇，而艺术的组合给这些"唯美"的点与线以无瑕的魅力。可见构成中国画，除了笔墨美外，更重要的是艺术的组合美。中国画正是运用起有"锥划沙"、"屋漏痕"般美感的笔墨，经过艺术家的"轻重、徐疾、偏正、曲直"的运用与艺术的组合创造出像"擘空而来、石破天惊"、"傲然现相"的撼人气势。在笔墨运用组合过程中，既充满了画家的感情因素，又蕴藏着客观自然的因素。创作意念、客观形象和高超技巧的彼此联系，形成了一个新的艺术形象。不同的组合，反映不同的感情，产生不同的风格。之所以造成我们忽视传统笔墨的现代审美价值，原因是它的美被过去的构成形态和构成形式所掩盖了，或者说是被过去的形态所固定。

因此我们必须把它们从过去的构成形态和旧的构成形式中破碎、分解、释放出来，运用现代人的审美规律去重新阐释，重新组合，重新构成，形成新意象。当新意象产生时，必然导致一种新的审美概念和美学价值的出现，或者说是一种新表现程式的形成。

为了准确地表现创作思想，"需要熟练地掌握某种特定的艺术材料，需要准确地使这种材料按照艺术内容的要求加以灵活运用的高度技巧"。这正是用优秀的笔墨技巧表现新的创作意念的要求。"作为一种感人的力量，语言的真正美在于言辞的准确、清晰和动听"。杰出的作品是艺术内涵、艺术形象和表现技巧的高度统一。具有特殊美学价值和审美概念的传统笔墨技巧，经过千百年的积累，具备多样性、丰富性和内含巨大可塑性的潜力，并具备分解和组合任何形象的特性。

由此可见，在现实生活中，寻找更多新的表现程式的同时，从优

秋风　李劲堃

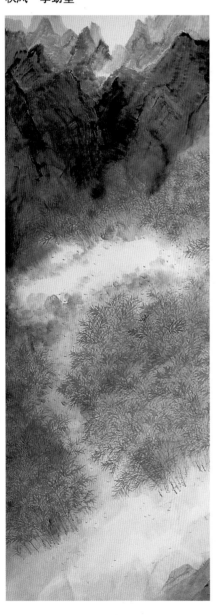
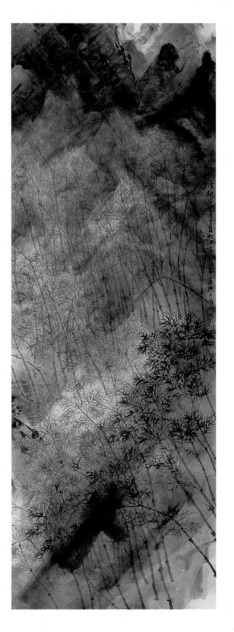

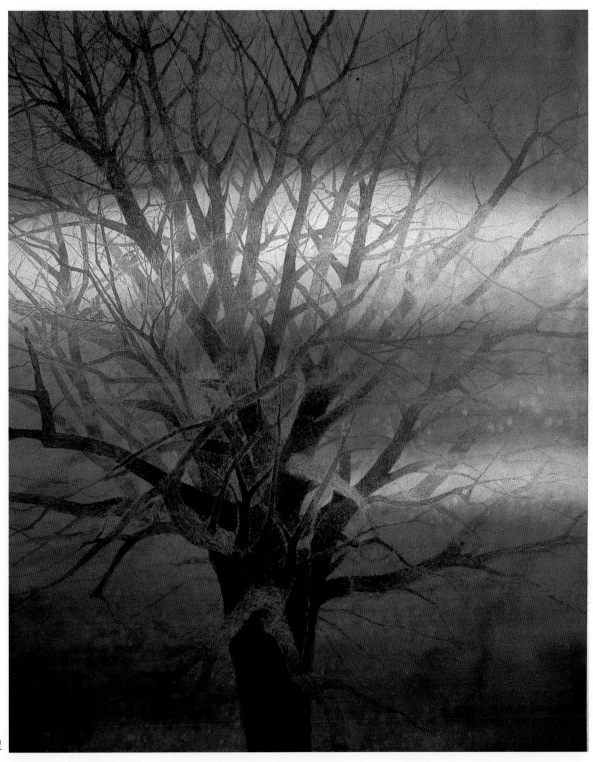

印象　李劲堃

秀的传统笔墨程式符号中，选择最能确切表现作品的艺术内涵的笔墨程式符号，运用笔墨技巧的一切可能性，来揭示深刻的思想内涵和表现新的创作意念是可行的。艺术的感染力，作者思想表达的准确性和深度的体现等多方面取决于掌握艺术语言的程度，取决于对所使用的技术手法规律认识。然而，技术修养，手法的任何显示，如果成为了目的本身，那就会导致空陈的形式，卖弄噱头，使表现技巧本身失去意义。

因为传统笔墨技巧与新的创新意念的发展的非同步性，要求寻找出一种使意念与技法同步的途径。把具有特殊美学价值的笔墨符号，通过艺术的重新组合，现代绘画特有的构成形式去实现表现新的创作意念的目的，达到"笔墨精妙"而"意境深刻"的艺术境界。

可幸，近几年随着中国和中国绘画在世界的影响，我们更感受到那源于中华民族精神内涵以及中国所具有的那种内在力量的表现方法是具有永恒魅力的。

李劲堃作品选登

良宵　李劲堃

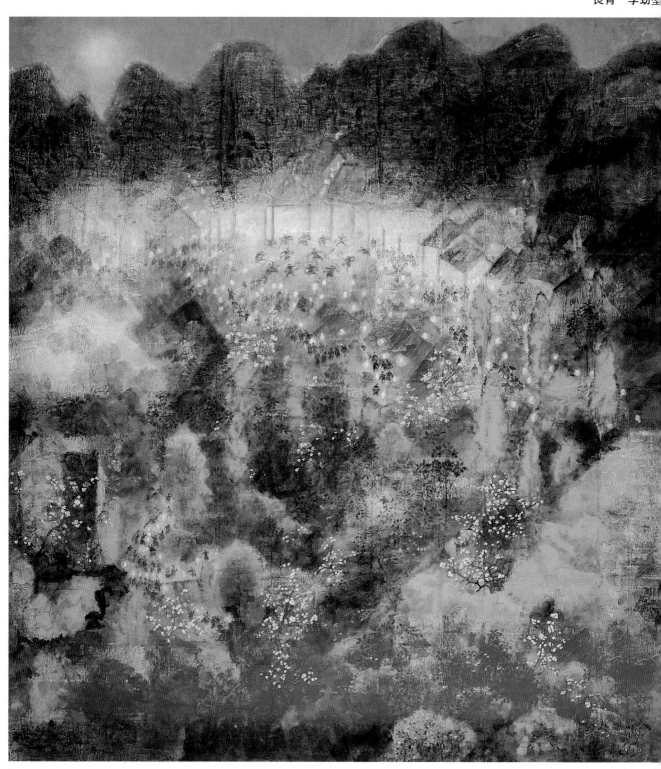

旧痕　李劲堃

当代山水画的现代审美意识

<div align="right">刘书民</div>

由于现代科学技术和文化教育的高度发展,深刻地改变着现代人的生存环境,人们的文化需求以及审美情趣也发生了根本性的改变。

在传统的中国绘画中,山水画一直占着独特的位置,它在传统文化的积淀中,形成了一道特有的审美风景线。随着时代的发展,山水画的审美内涵,在它的内在结构上发生了创造性的转变,也就是说,现代人的审美意识决定了山水画的未来命运,现代化的进程,导致山水画的创新大于它的继承。因此,有的人说,没有任何时候比现在的山水画家更感到创作的艰辛及迷茫。实际上,这才是中国画发展的难得机遇,只有接受时代的挑战,中国画才会在21世纪的世界性艺术格局中占有一席之地。

从近二十年山水画发展的情况来看,现代艺术的不断更变,实际上是在人们的观念、审美意识层面上进行的。艺术观念的转变更新,就是对旧艺术的解构和反叛;就是对新艺术的重构和再创造。如同游戏一样,都必须具备一定的规则,当原有的一场游戏结束时,只有设定新的游戏规则,才能创造另外一种游戏法则,人们才能有兴致地继续玩下去。现代山水画的艺术转变,也是人们对原有艺术语言的重组、更新以及观念上的转变,这才有了现代山水画的新篇章。

现代绘画的审美意识,起源于西方绘画——印象派之后,印象派以前,绘画受到西方科学技术发展

伏牛山谷 刘书民

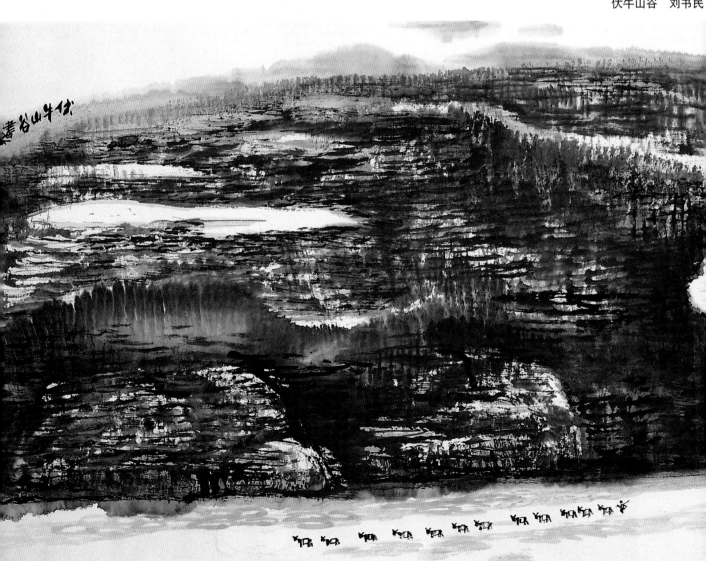

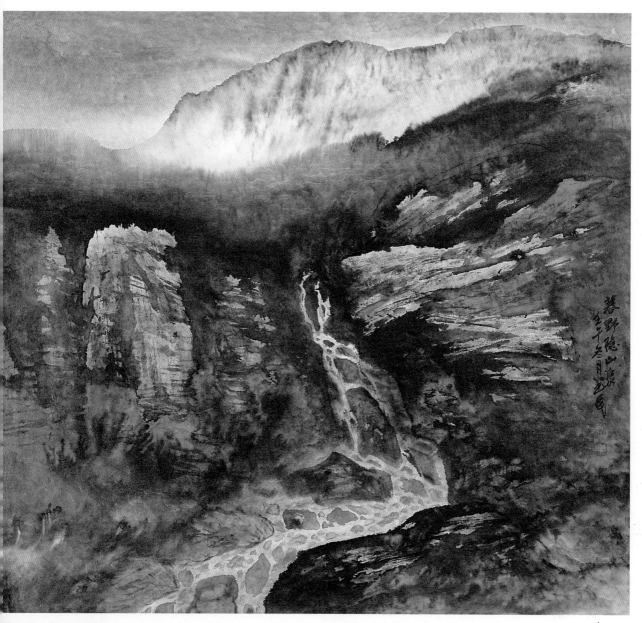

暮野隐山泉　刘书民

的影响，如对色彩与光的光谱分析，使人们认识到这个世界五彩斑斓的色彩产生是由于光的缘故。科学技术的进步，如照相机的出现，对原有写实绘画就有了有力的冲击。艺术家们不得不对原来绘画的语言以及表现力产生怀疑，并开始探讨新的绘画语言，以增强艺术的表现力度，绘画也就发生了一个新的实践与转变，从而与绘画艺术从单一的真实描写转向突出主观意识的探索。印象派之后的大师们的贡献主要表现在对造型艺术的语言大胆实验。像塞尚从物象中取得直线观察的概括力，而康定斯基则从绘画语言本体的点、线、面、色中，找到抽象的视角音符。绘画在平面上寻找到其特有的语言，改变了原有的人们的审美定势，终于发展了现代绘画的审美主流意识。

　　传统的中国绘画，并不像西方绘画那样，随着科学技术的发展，轰轰烈烈地不断改变着，由写实到抽象，由抽象到行为波普等等。中国画由于自己传统文化的特殊背景，在绘画的形式和本质上，一直伴随着古老的文化在慢慢地演变着。但是，中国绘画在它的成熟期，已不再完全依赖于客观的再现手段，开始提出"物"与"心"，即客观与主观的统一，达到"直抒胸臆"的以作者审美情趣为主的艺术境界。对于线条的认识，中国历代的画家们赋予它独特的魅力和美感，如山水画中的各种皴法、勾法、点法等，逐步演变为一种艺术符号，并将笔墨的运用达到一种极限，这些都有利于思想感情的发挥。然而，后代画家的守成心态，又将中国绘画的优势变成为劣势，失去了往日的雄风，变成了如同杂耍的笔墨游戏，远离人们

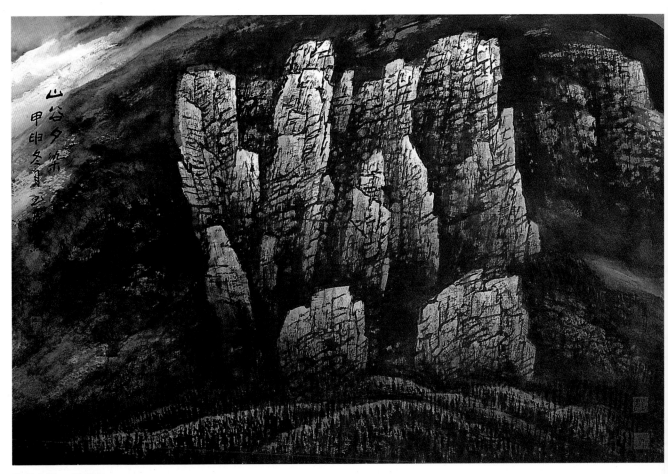

山谷夕染　刘书民

云谷　刘书民

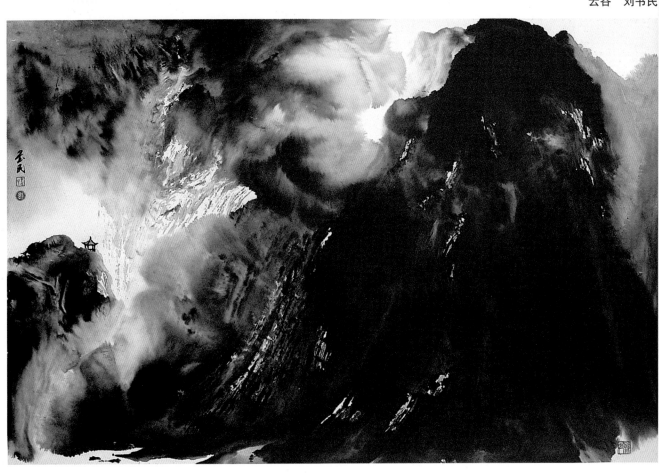

的审美世界。不变的审美形式，是阻碍艺术发展的主要根源。

传统的山水画，在"物"与"我"的表现上，一直依赖于散点透视的法则，把自然空间与心灵空间有机地连在一起，创造了山水画的构图特性。可是，面对现代生活的日益多样化，人们内心世界的承受力加大，散点透视一惯体现的两度空间，就显得苍白无力。山水画的求新变异，就必须突破前人惯用的艺术形式，赋予它新的审美内涵，新的艺术形式，新的笔墨结构。

由于现代物象的丰富多彩，直接感观物象早已被日益更新的电视、影像、摄像、电脑……所替代，绘画原本依赖的直观物象来表达内心的再现方式已经过时。艺术家的创造能力越来越显得重要，如何运用艺术的审美新观念，弥补人们的精神空虚，使人们的心灵回复自由、平衡，就成为审美文化的一大课题。

现代山水画的审美形式表现上，打破原有的和谐，成为审美的一大特点。传统的审美形式是以和谐的特征作为法则的，要求物象与笔墨情趣相统一等。而现代人随着高科技的发展和应用，生活不断有序化，导致了精神上的负面影响，原有的和谐并不能医治人们的心灵创伤，因而呼唤艺术要对人生进行深切体察，终极关怀。新的艺术的不和谐将成为新的和谐，不规范成为新的规范，不完美成为新的完美。其新的审美精神，不能以简单

太行侧影　刘书民

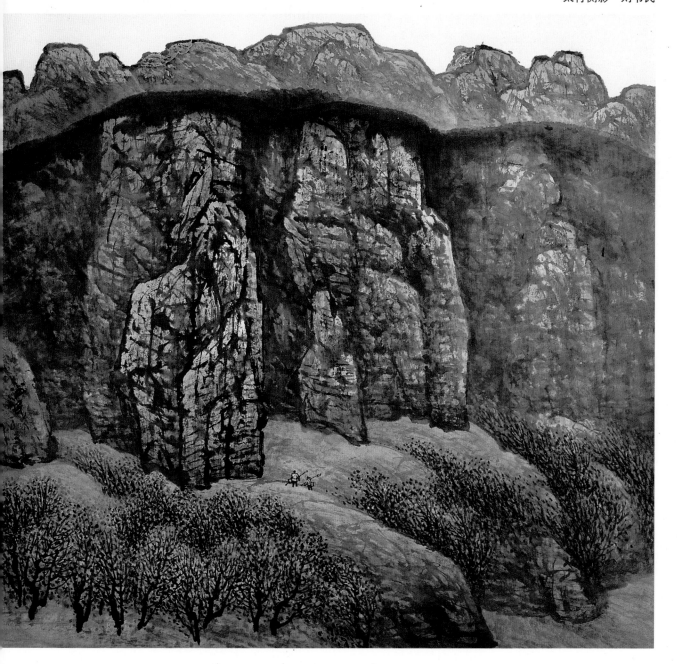

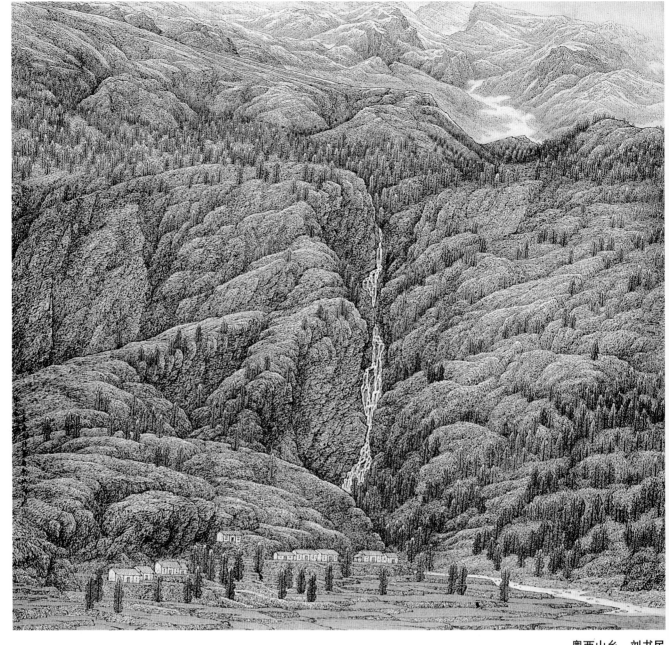

粤西山乡　刘书民

的词汇来阐释它，要不然，艺术就失去了魅力，也难以和现代人的审美意识贴近。

随着现代人们生活的节奏加快，审美意识的不断变幻，新山水画要从形式、内容、材料运用等几个方面进行探索和实验。从审美的角度来说，随着现代艺术不断地向前推进，在传统与现代，中国画与西洋画，乃至国画本身的各个画种间的关系，其中的界限愈来愈模糊。唯有真正的以新而又有个性

的、全新的绘画语言来表达，才能体现出山水画的现代审美价值、山水画的发展才能走向一个新的纪元。

面对空白的画纸，我们这一代的山水画家，正站在跨世纪的出口处，艺术家们都慎重而紧张地注视着现在和未来的一切，我们不应该成为迷茫的一代，我们必须知道从何而来，要往何处而去，过去的路不再是伸展未来的坐标，未来的辉煌有我们艰辛的付出。在新历史时

期的艺术家们，是创造未来的基石，而不甘平庸的艺术家们会走出一条探索的新路，使中国山水画在21世纪的世界艺术新格局中，占有强有力的地位，真正做到既是"民族"的，又是"世界"的。

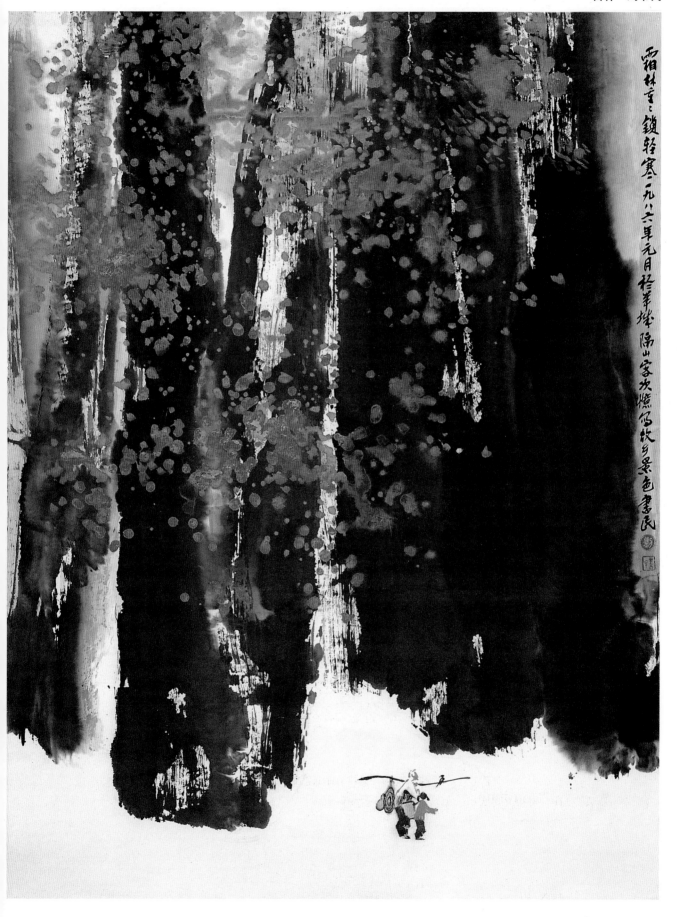

霜林童c镇轻寒一九八六年元月移笔墙隔山家次憔写故乡景色书民

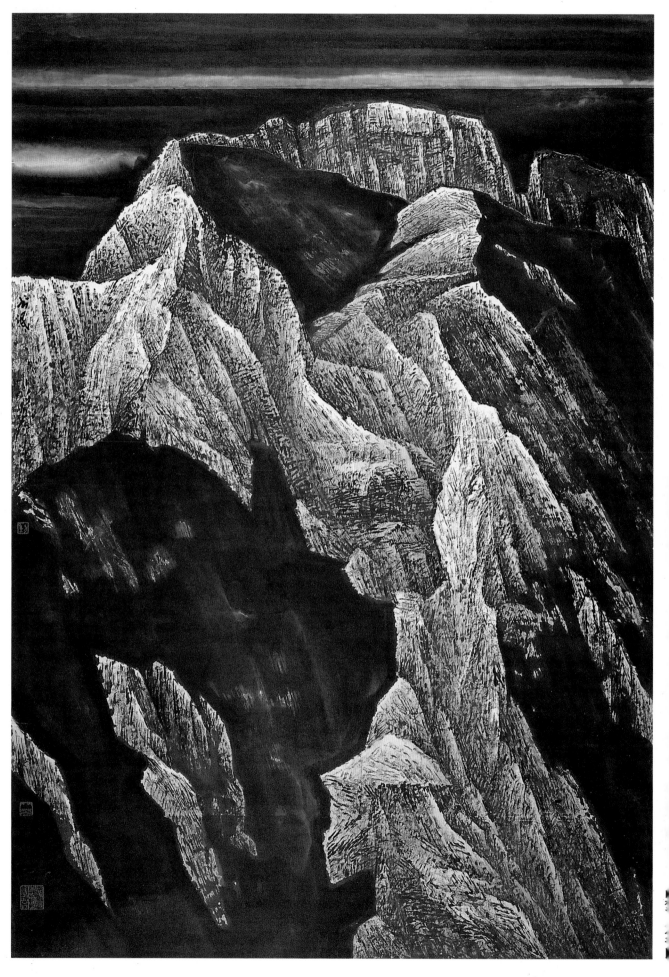

对"文人画"的几点认识

陈新华

中国画发展至元代，技法大备，千门万户，百派纷陈。明末董其昌、莫是龙参照禅学，将其划归南北二宗，区分的大体依据：有书卷气，具天趣，用笔圆厚含蓄，所谓顿悟者是南宗；带作家气，刻意制作，用笔气质外露，所谓渐修辈为北宗。按画家分则唐王维、宋董源、元四家、明沈周及文徵明等归南宗，而唐李思训父子、宋赵伯驹、赵伯骕、马远、夏珪、刘松年、明戴进及仇英等归北宗。从技法上看，水墨浅绛、披麻皴一类属南宗；重彩工笔、斧劈皴一路属北宗。这些划分大致标示了传统绘画的两大不同特点，但并不是严格意义的科学分类，而借禅学的南北宗套用绘画并加以崇南贬北，则导致了中国"文人画"的畸形发展。

一般说，南宗画即广义的"文人画"，而狭义"文人画"主要特点是：重文学修养，重笔墨情趣，舍形求神，从绘画发展角度看，它相对于严格写实绘画是一种解放、一种进步。但将这一特种绘画形式无限拔高，并将其手法千古不变固定下来，作为包容约定整个大传统画准则，造成了明以后中国绘画的总体衰落。下面分几个方面谈谈"文人画"理论对中国绘画发展的一些消极影响。

首先是关于诗文入画问题。在绘画作品中渗入文学素养，追求诗的意境，使绘画的内涵更加丰富、深邃，本应提倡力求，但不能本末倒置。因为绘画本身是相对于文学的另一种表达语言，这两种语言在传达主客观世界时各擅其长，绘画能体现的，文字未必能表达，反之亦然。绘画语言有其特殊性，以其本质而言，绘画更接近于音乐而不是诗。它区别于文学的主要价值是创造视觉的形式美。但由于受中国文化中文本位传统观念根深蒂固的影响，中国传统绘画长期重文轻画，宋画院的命题考试很能说明这种偏向，如出个"竹锁桥边卖酒家"、"踏花归去马蹄香"或别的什

迎客　陈新华

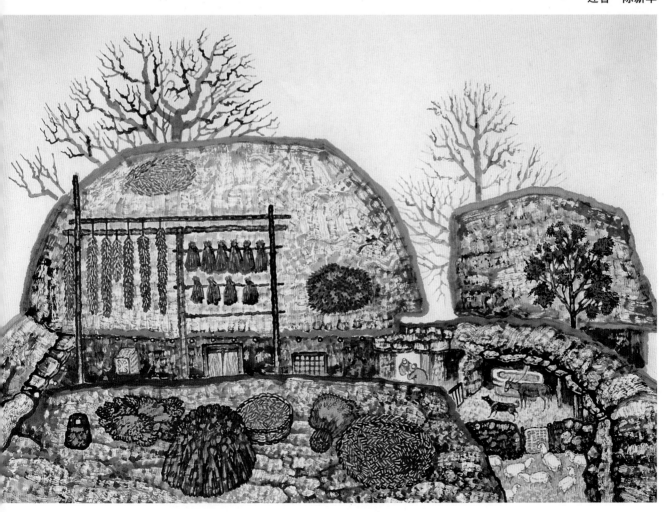

大树小鸟　陈新华

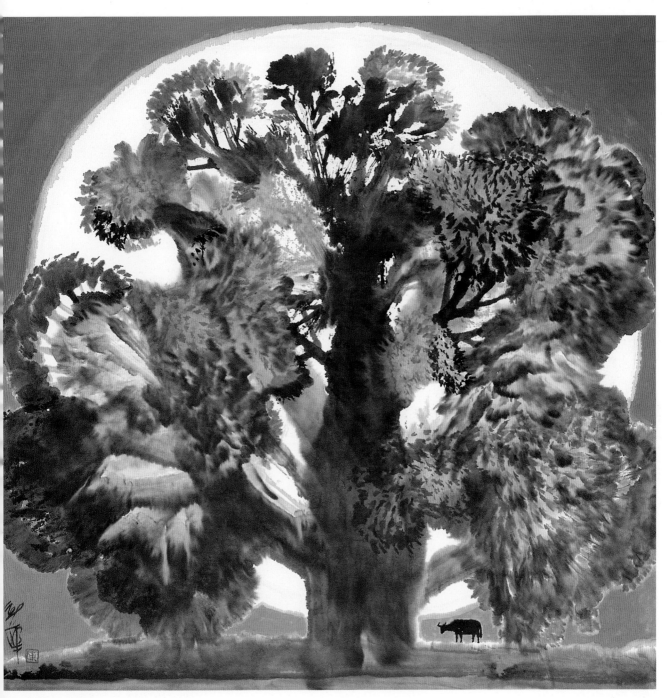

日落而息　陈新华

么，考中与否，重要的不是线条色彩造型美不美，而是善不善于审题，是否准确地表现"锁酒家"和"踏花香"之类的题意。这种思考更多的是文学性而非绘画性，这种绘画严格地说是用绘画语言对文字语言进行注释而非真正美术意义的创作，它所传达的更多是诗情而非画意。这种重文轻画的倾向，长期影响着中国画的创作与欣赏，无形引导着中国画家的追求探索，使他们

更重视的不是绘画形式的本质创造，而将主要精力、才智付之于题材、构思、命题的游戏之中，削弱了绘画本体的创造性，造成了传统绘画形式语言发展的停滞，形成了千人一面沿用固有形式符号，不厌其烦重复描述司空见惯的所谓诗意题材的单调局面。

另一个是关于书法入画问题。文人画重笔墨趣味，对笔墨优劣的重视通常远远超出描绘对象的本

身，这是绘画本体的一种觉醒，西方绘画直至后印象派始有这种自觉追求。但西方绘画的这种变化却高速演变发展为千姿百态、日新月异的各种现代绘画形式，而中国的这种艺术先觉却一直踏步不前，长久停留在笔墨功夫上纹丝不动，这是士大夫"非写即非画"缰死观念土壤结出的恶果。诚然书法本身就是一门高级的艺术，书法入画造就了中国写意绘画的主要技法因素，但

将笔墨视为整体中国绘画的最高法则，则严重压抑了其他手段制作的绘画技法的发展，诸如敦煌艺术、民间绘画甚至工笔绘画，均因此而不能更充分发育成熟。随着信息科学的发达，世界空间在缩小，人的审美意识迅速扩延，笔墨已远不能胜任表现新的客观、新的精神观念。保持民族特点，不应仅仅理解为维持绘画中的笔墨的纯洁性，我们必须从全方位发展的观点看待中国画，必须从单一"笔墨"这条狭窄的路上走出来，另辟蹊径，在制作工具与手段上广泛尝试探索、博采从长，使中国绘画跟上时代步伐，适应现代社会的要求。一种艺术形式要生生不息发展

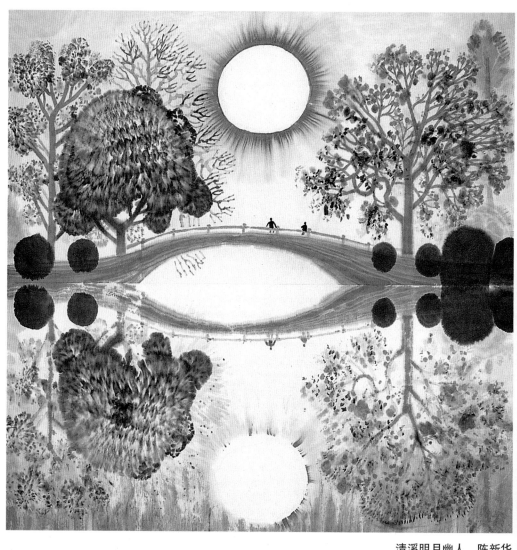

清溪明月幽人　陈新华

壮大，应该采取开放包容而不是封闭排斥的态度。将"笔墨"视为中国画的唯一手法，等于画地为牢，作茧自缚。

最后是形神关系问题。文人绘画重写意，尚意轻形作风造就了它

深林惊鸟　陈新华

86

高原天空　陈新华

在世界绘画中独特的审美情趣，形成了一种似与不似之间的半抽象写意画。但由于对形似、神似的曲解，片面强调神似，导致了严谨写实绘画的衰退萎缩，同时也造成了写意画本身日趋荒率、潦草，堕入浅薄的笔墨游戏之中。世间一切事物都以一定形态体现于一定时空，视觉只能捕捉到形。所谓神，从绘画角度讲，其实是画家对客观事物的一种审美认识升华，当作品通过特殊的造型准确体现这种审美意识时，便达到了神似，但由于对形的主观认知不同，神似亦各异其样。为了达到神似，需要对形进行加工，或概括取舍，或强化夸张，甚至解体变形，这是任何绘画都存在的普遍创作规律，并非中国画特产。写实、写意、抽象仅是体裁方式不同，并无优劣高低之分，正如小说、散文、诗歌不能互替一样，不同的艺术形式体现着不同的审美价值，但"文人画"理论通常将写意等同于神似，并唯我独尊，对其他体裁形式加以贬斥，"形似媚俗，不似欺世，似与不似之间为真似"，这种不全面的认识是文人画的典型观点，它同时排斥写实与抽象，成了制约中国绘画形式朝广度开放扩展的严固规范。

秋溪清景　陈新华

出山　陈新华

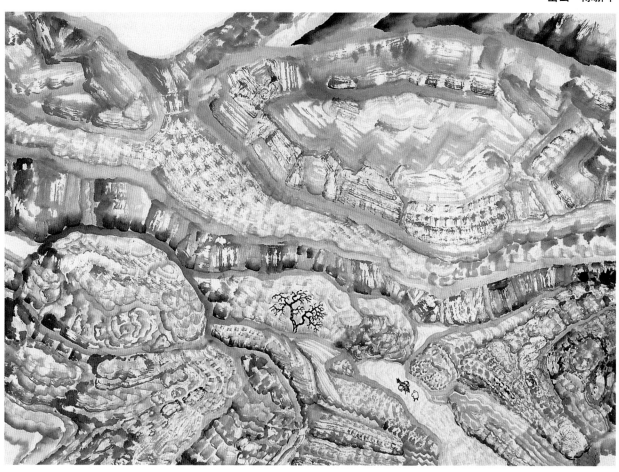

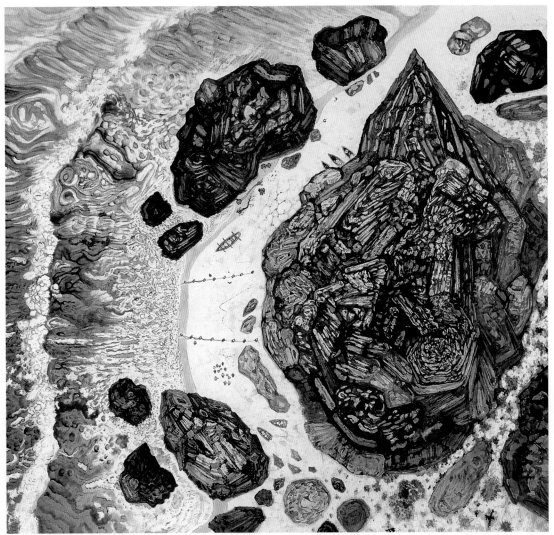

天涯渔歌　陈新华

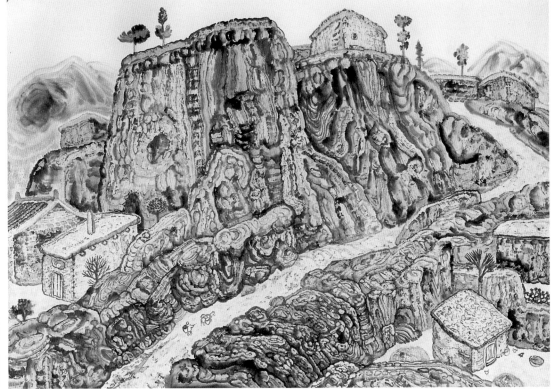

归家　陈新华

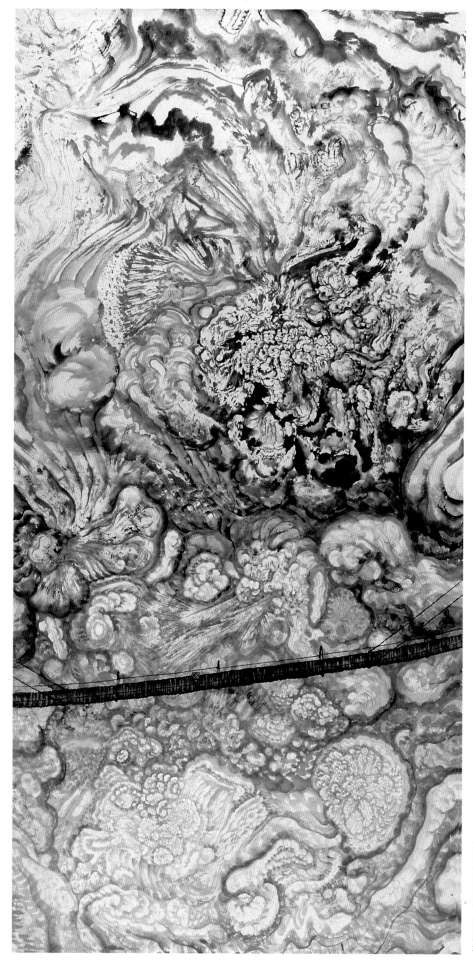

白龙江激流　陈新华

山水写生　张彦

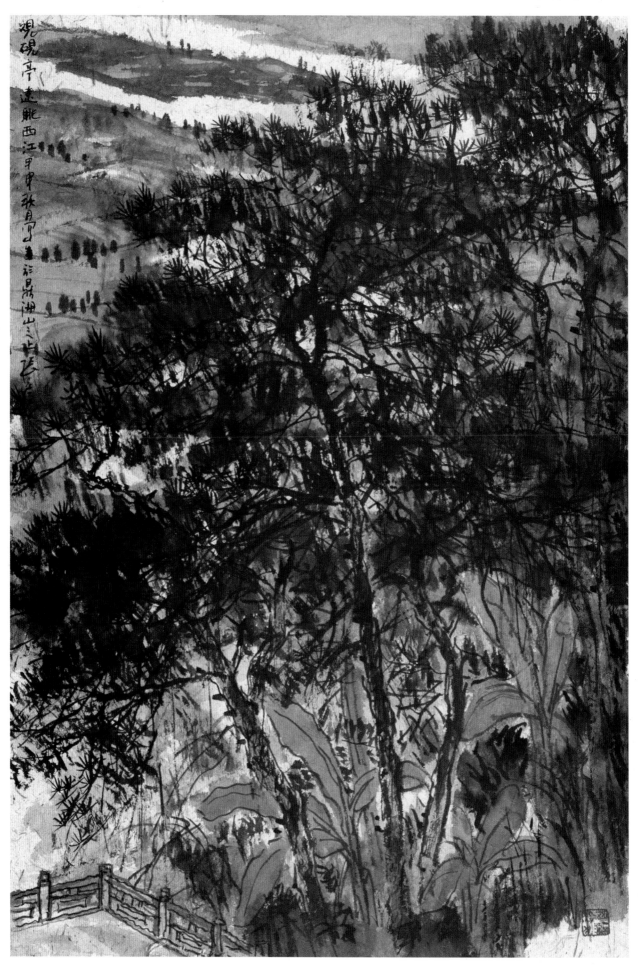

山水写生　张彦

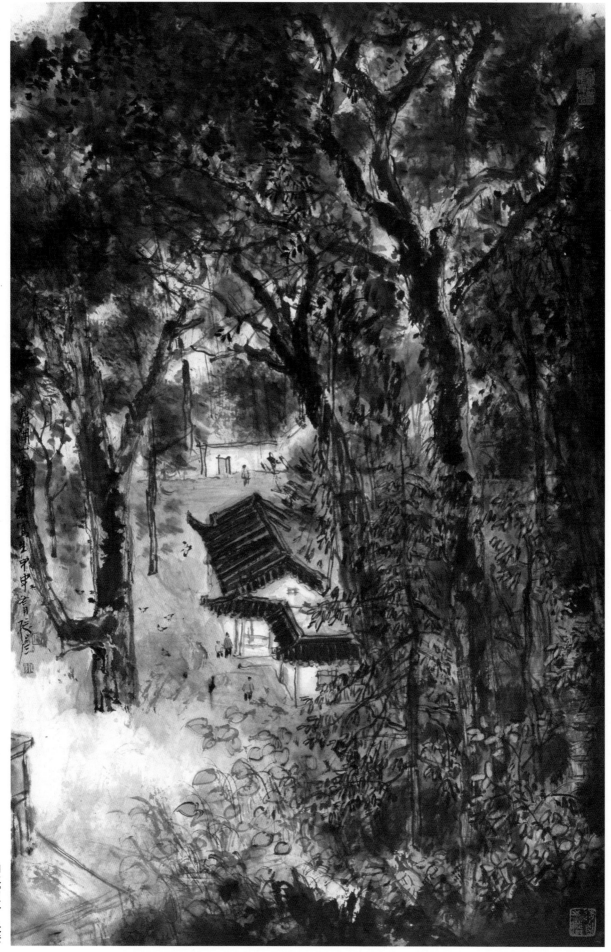

山水写生　张彦

93

陈钠作品选登

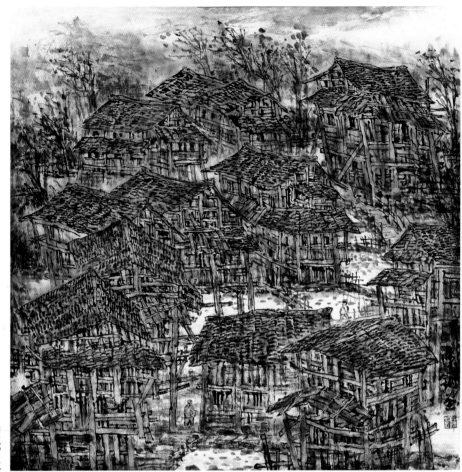

山水写生

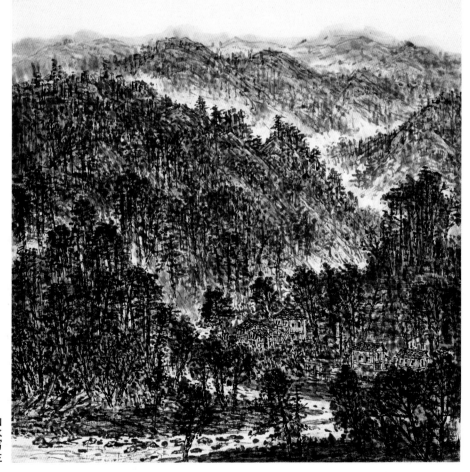

山水写生

94

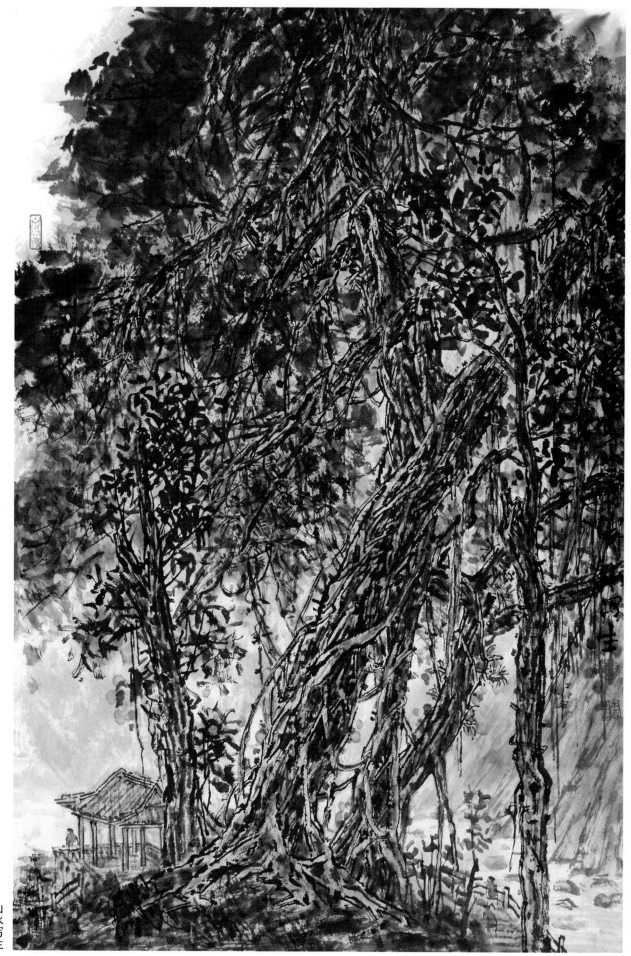

山水写生

李劲堃作品选登

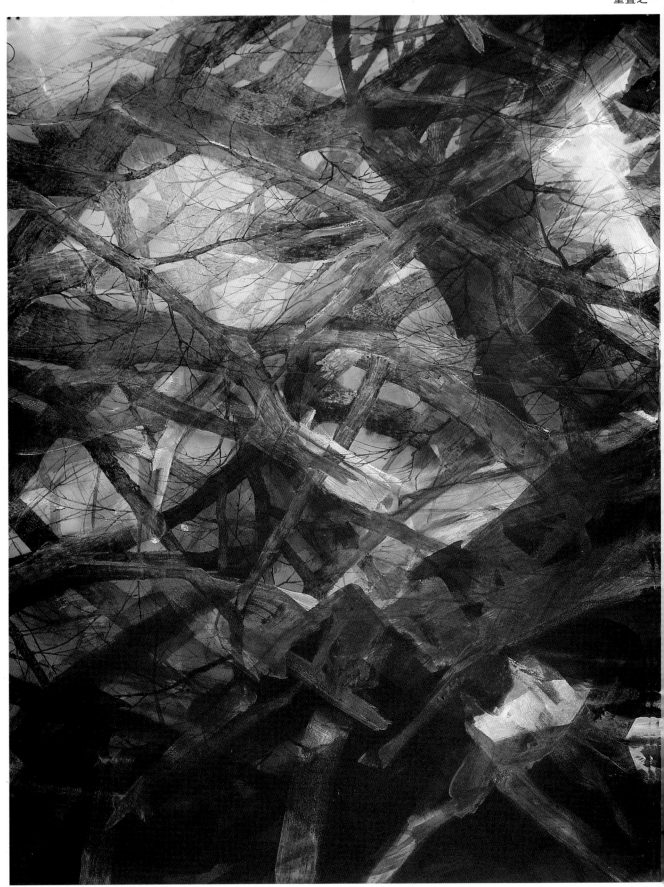

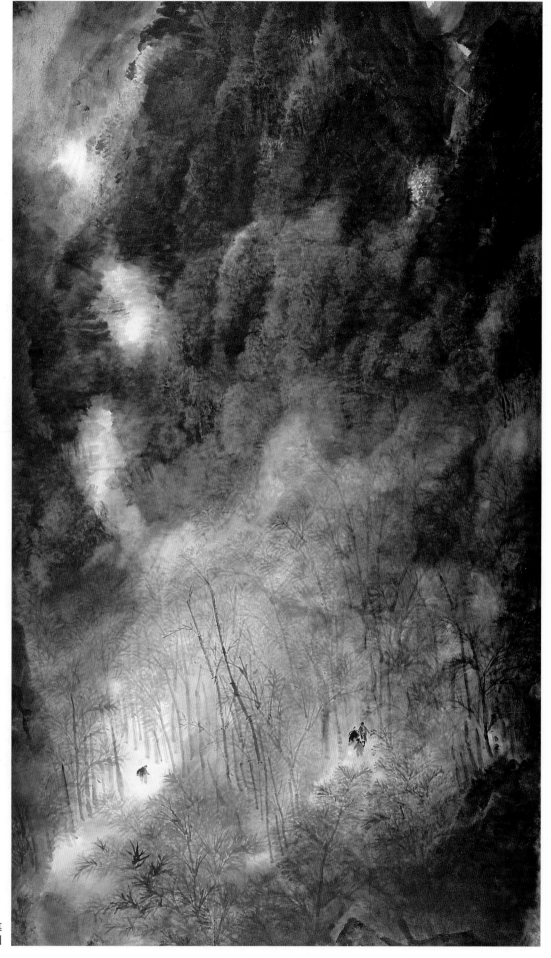

暮归

张
东
作
品
选
登

石击天岸

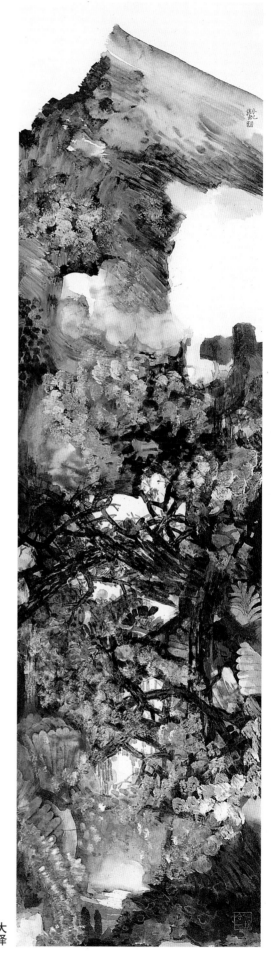

大泽

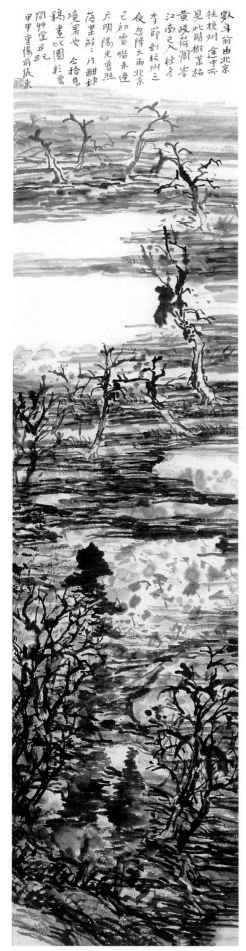

大泽

数年前由北京
往桃州途中所
见此时梧桐花
黄荚荷凋零
江南已入秋冬
李节到桃州之
夜忽降大雨北京
已初雪惜未逢
天明阳光普照
落叶纷飞酣秋
境界也今拾为
稿画此图于云
间艸堂并记
甲申重阳前辰来

秋风旅途

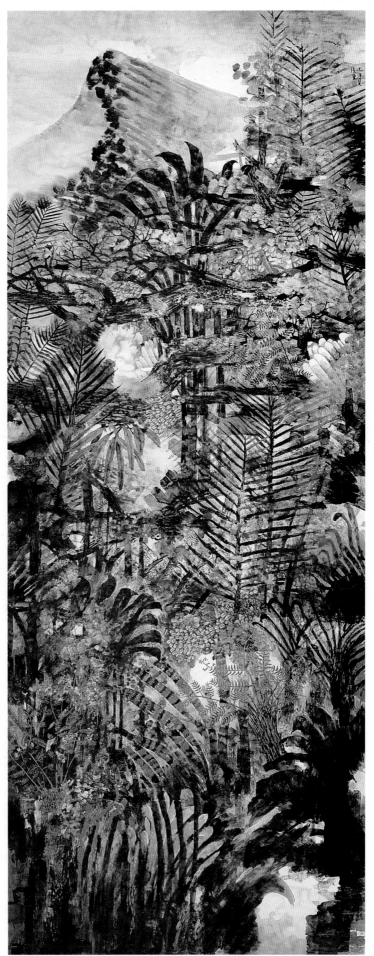

历届山水课程毕业创作作品选

聆　陈志超

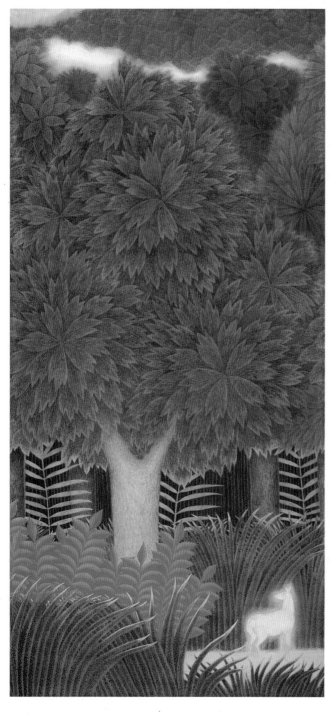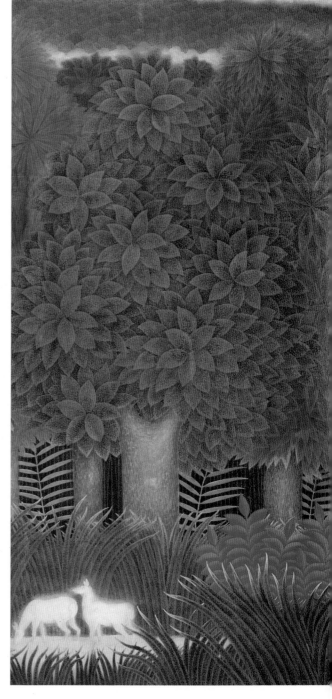

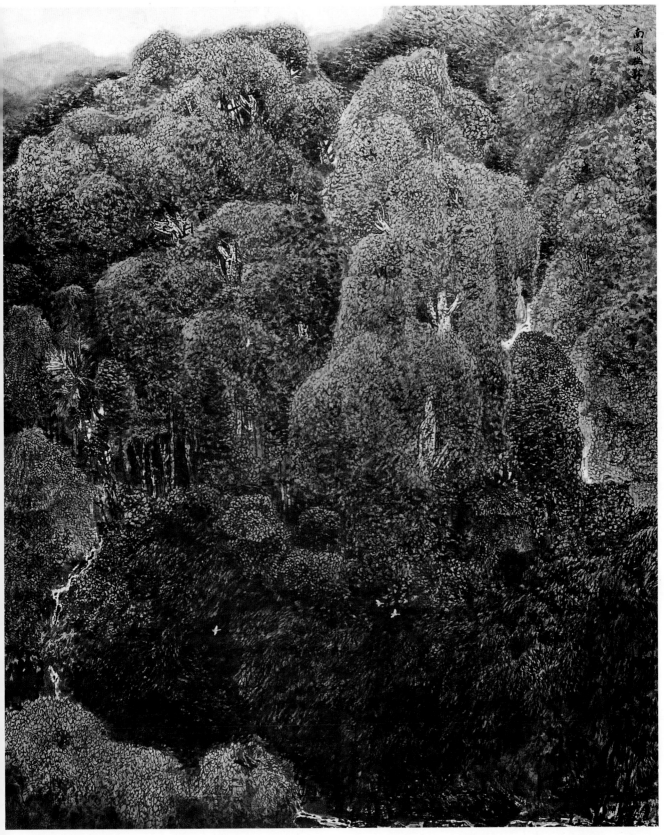

南园幽林　张远波

春夏秋冬四扇面之一　李波琼

南方的树林　张东

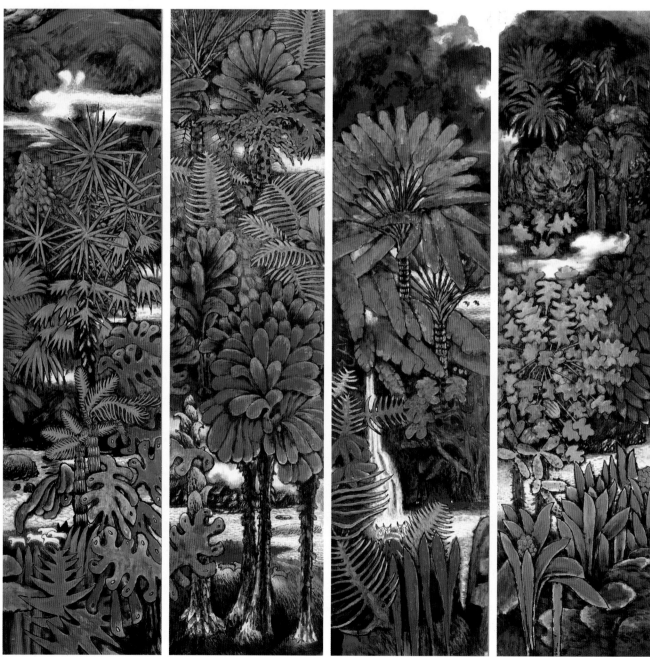

102

岁月悠悠　郭子良

墟日　林江

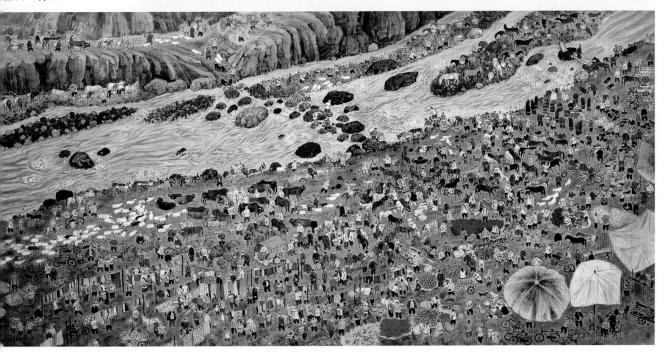

103

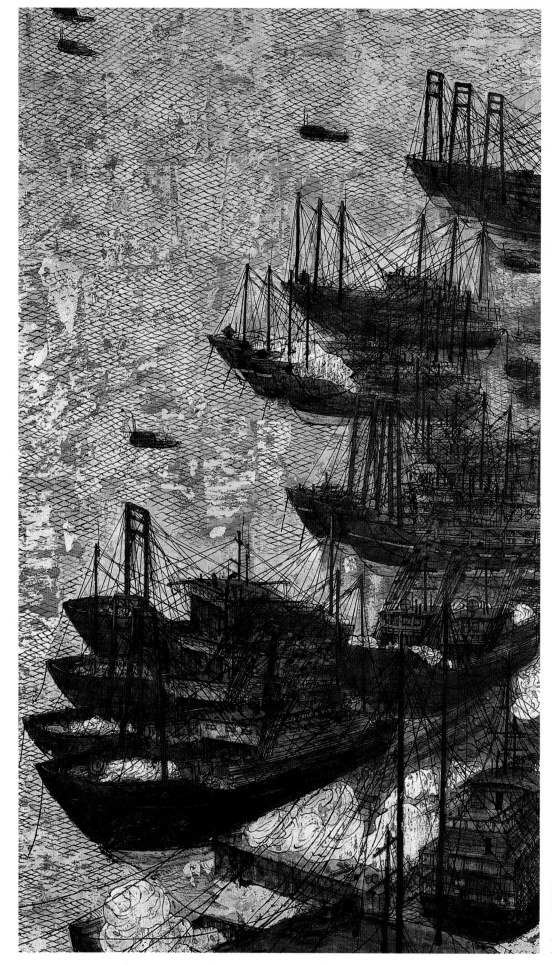

印象残海　唐周

春夏秋冬四扇面之二　李波琼

清漪　陈勇

秋实　钟创华

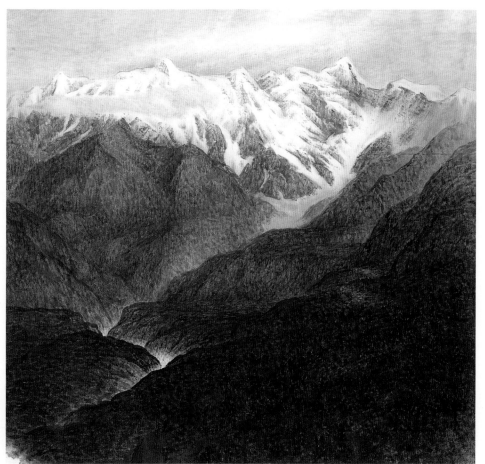

雪山系列　吴融川

雪山系列　吴融川

秋碧　梁松林